U0103819

湖山艺丛

文化与书法

欧阳中石 著
欧阳启名 编

浙江人民美术出版社

目 录

文化与书法

在讲中国的书法之前，我想先跟大家谈一谈"文化"问题。

为什么谈书法要先谈文化呢？文化问题，是一个根源问题——一切问题都必须从这里谈起。这个问题如不明确，就没有了依据，其他问题就没法谈起。尤其，文化是一个国家、一个民族的标志。

一、怎样理解文化

（一）文化是人类对"美好"的追求

人，从生存开始，总希望这一会儿比过去好一些，明天比今天更好一些，追求美好的愿望是人们的一种天性。

这种向美好追求的愿望，岂止是人，即使是一般的动物，猴子、猫、兔子、狗，也无不如此。因此，我们说这是物种的一个天性，也就是说这是一种活物生存的必然要求。人们对于美好的追求有很多表达方式，"文"便是其中一种。在《礼记》中

古人对"文"作过说明："五色成文而不乱。"这是说多种颜色很有章法地聚合在一起便是一种美好的"文"。《易经》里也说过："物相杂，故曰文。"这是说多种东西聚集在一起，尽管物种很多，但集聚一起，各有各的特点，各有各的姿态，是多种多样的集聚。"杂"，《说文》说是"五采相会"，所以"纷杂"多彩，也应该是一种美好的征象。这种征象用一个"文"字概括起来，很妥帖，很全面，既很形象，又能表现出这种征象的内在含义。

什么是文化呢？就是以"文""化"之，也可以说是：使之美好起来。

因此，做出美好的愿望，是文化；做出追求美好的实际行动，也是文化；以美好的愿望为出发点，经过追求的实际行动，最后做出了美好的结果，也必然是文化的结晶。

如此看来，人们的生活，一天一天美好起来的一切愿望、行动、结果，都可以涵盖在文化之中。所以，辞书中所说的：人类社会历史过程中，所有的物质财富和精神财富都属于文化之中，或者说文化是物质财富和精神财富的总和。我觉得我这样理解，可能靠一点谱，最少摸到了一点边儿。

说到这里，我还想做一点重要的说明：在"美好"的后面，还必须加上"和谐"一词。

既然文化是对美好的追求。你也追求，我也追求，他也追求，应该说这是全人类共同都有的一种追求。既然是全人类共同所有的追求，难免就有互相碰撞的可能；为了大家都能得到美好，就应当让大家做出一个保证大家都能得到美好的行为规范。这个规范必须保证大家都美好，这就要求大家和谐相处，大家都要彼此谦和、容让、包涵、尊重。

譬如，这里有三个苹果，有两个人都想得到美好，都想吃苹果。——这里必须先有一个规范：人人平等，公平分吃。不然两个人抢起来，要以抢决定谁分几个，必然引起争斗，不管是谁胜谁负，总不能实现大家都美好的结局。如果有一个公平的原则，就会省却许多矛盾。三个苹果两人分，一人一个而外还有一个。把剩下的一个分为两半也可；根据实际需要一个人多一些，一个人少一些，都无不可。大家和谐相处，皆大欢喜，该有多么美好！或者商量一下，这一次都给甲吃，下一次都给乙吃，只要大家都高兴就好。

所以，我认为美好、和谐是文化的核心要求。

像这样公平、和谐地相处，达到全人类的美好、和谐，没有一个共同的约定，定出一个共同的规范，是很难达到的。我们的先贤对这个问题早有认识，他们提出了一个"德"字。《庄子》这部书里就提到过"德"，以为"德"就是"得"，"物得以生谓之德"。

"德"是一种特殊的力量，它虽然不是一种东西，但是是一种很不一般的、内在的一种"能量"的力量。这种力量会使东西生长，会使事情成功。可见这是一种可以增强生命的力量，可以推动成功的力量。我们怎么样来说明这种力量呢？我体会它是一种劲儿，说是一种契机似乎更容易被理解。

"德"这个字的构成也颇有意思，中国字中，凡带有"彳"偏旁的，都表示是一种进行中的状态。"悳"分开来看是"直"和"心"两部分。"直"原是一个"直"字，可能是表意又表声的。从会意的角度来说，"从直从心，直心为德"。所谓"直心"，可以理解为心中坦直平和的意思。这就是说：它是一种坦直平和的契机，它自身如此，希望一切也都如此。

在老百姓的语言中，尤其北京话中，有一种说法："得咧"的"得"，有时化简为"得"。就是在说：

行啦，一切都成功了，都达到了非常合适的情况。这种说法正好就是"得"的真正含义。还必须说明，这个"得"不是仅指一方面的，而是指所有方面，无论从哪方面都合适的"得"，才是"得"的要求。为了保证全面的"得"，各方面又必须遵循一定的原则，这就落在了这个"德"的身上。

为了保证全面的美好、和谐的要求，人们必须有一个"德"的契机，这才是文化中的一个核心。美好的"文"如何得到"和谐"，要通过"德"这个契机；如何达到全面的"化"，也必须依附"德"的契机。所以中华文化能有如此的生命力、凝聚力，与这一个"德"字，分离不开，也可以说："德"是中华文化中的一个本质性的核心。

（二）"文"的依据是"理"

"文"为什么是一种美好、和谐的展现？它为什么展现出来的征象就是美好、和谐？因为这是有依据的。自然天地间的各种事物现象是自然的、客观的，它们的生成出现有其客观规律。所谓"客观"，就是不依人们意志的转移而转移；所谓"客观"，就是它有自己的"必然"。为什么它是必然的？因为

它是合"理"的。

"理"在自然界和人类社会中，是一个无处不在、无处不遵的必然。

地球上的高低不平，有山有谷，有水有河，有草有树，有人有兽；人们的性别族类各异，有这族那族，有这国那国；又都有男有女，有老有少……又都各自形成了自己的风俗传统，不同的组合中又都有了自己的规范。——这都是自然而然的必然，这就是"理"。

"文"的出现是由于"理"的必然而形成的。

譬如人脸上的分布。人有两只眼睛，横着靠上长在左右两边，人的视野上下之间空间不需要太大，而左右之间非常开阔。两眼的里侧不如外侧开阔方便，所以两眼外侧活动的幅度较大，而且它们的外侧很自然地有了所谓鱼尾纹。"纹"是具体的形象的引申，原就是"文"。所以说"文"是以"理"为依据而形成的必然反映。

一个鼻子，如果横着长，将闻哪边呢？当然得竖着长，而且鼻孔向下，不然，下雨就灌汤了。

鼻子下面是嘴，也必然扭转一下方位，横了过来。不然，吃东西就要漏掉了。为了嘴要开阔，在鼻子

两侧，一直延伸下来，有了两道腾蛇纹。这也是使嘴的活动得到方便，顺势而形成的一个可以松动的灵活地带。有了这个腾蛇纹，嘴的上下开阖，便灵便了起来。可见，"文"的出现，是有"理"为依据的。自然、社会都有各自之"理"，"文"是要遵从这些"理"的基本规范的。

二、怎样理解中华文化

大家都知道中华文化博大精深，那是因为我们的历史悠久，人口众多。我们的智慧，在神州大地上，在不断地进步中，自然而然地凝结成了一套适合于我们自己的文化特色。应该毫不客气地说，我们中华儿女自己就有足够的能力一步一步地去追求美好、和谐！我们漫长的历史证明了这一点。在漫长的历史进程中，它随着社会的发展逐渐积累了起来。从先秦而下，它没有停止过新内容的成长。无论汉魏六朝，隋唐宋元明清，以至近代当代，都有一些新鲜的学问成长起来。这就是说：在原来固有的文化之外又随着时代的前进而增加了一大部分文化的积累。特别在明代之后，域外而来的"洋"文化不断涌

入，又使我们增添了一部分外来文化。应该这样来理解：域外文化的涌入，是我们欢迎的事，使我们长期进行着的文化增加了新的内容，中国人是不怕富有的。

更重要的一点是"化"。中国人不拒绝外来财富，先引进，再结合，进而"化"之，最后就再也不易分得清楚。譬如，佛学中有一个"禅"字，当然有着它独有的含义，但来到中国以后，到了苏东坡那里，就有了他的诠释，到了黄庭坚那里，又有他的诠释，都和释氏原义有了显著不同。正因为我们有着这样一种"引进""结合""融化"的三部曲，就使得我们中华文化成了一个有自己特色、随时在发展、善于融合的一个生命力量。所以我们的文化就成了一个无所不容、博大精深、无可限约的文化了。

有人说我们的文化发展还不够快，也不够先进，是这样吗？我觉得中华文化进步绝不慢！火药是中国人发明的，在当时也是最先进的，可是后来我们就没有再发展下去。这是因为中国人不聪明吗？我想不能这么说。中华文化追求的是避免征战、避免不幸，更稳妥地向前发展。所以我觉得中华文化是紧紧地抓住了美好、和谐向前发展的，宁肯慢走一步、

少走一步，也不愿意在那些不妥当的路子上去走。

因此说，中华民族形成了自己固有的文化，是一套很完整的体系。虽然它随着历史的进程不断在发展、在扩大，虽然它随着世界的发展不断地在汲取、融化，中华文化日益丰富、新颖、厚实、庞大起来，但有一个贯穿中心、毫不偏倚的总方向是绝不改变的内核——美好、和谐，摒除邪恶。期望全人类大家一齐走向最理想的美好、和谐之中。

三、文化的发展

（一）发展的条件

人生活在社会上，生活在自然中，一代一代地传承，形成历史；人们生活在不同的地方，但又在同一个地球上，相互间一定有所沟通。这样文化就必须具备两个条件，一个是"记录"，一个是"交流"。因为文化是历史的，又是全人类共有的，所以必须看到它的历史传承关系，必须看到它和四周的交流关系。如果没有历史的发展，人们不是一代一代地往下传的话，我们这个社会就根本谈不到进化的问题；如果没有交流，我们大家许多活动就不会共同

走向美好与和谐。所以我觉得人们的共同生活，由于它的历史性和全人类性，就会有历史记录和共同交流这两种能力。这是文化发展的两个必要的条件。我想东方也好，西方也罢，概莫能外，大家都是一个共同的愿望，在向美好、和谐追求着，创造出灿烂的明天，这就是文化的要求。

总之，历史需要记录，人们之间需要交流，如果没有这两个条件，人类就不容易进步。正因为有了这两个条件，历史就得到了不断演化进步；全人类的文化就有了彼此交流，所以就得到了更加丰富、辉煌的发展。

记录和交流最简单的工具是语言，语言是最直接的现实。但正因为它方便，随之而来的是转瞬即逝，来得容易去得快。既有时间的限制，又有空间的限制，它不能"久"，也不能"远"。

人是万物之灵，人们在生活实践中创造出来了可以超越时空限制的文字。

用文字来进行记录和交流，不管东方和西方，大家都想到了一块。思路虽然不尽相同，或者直接记录语言的声音，或者用符号代替语言，或者以形体直接记录事物形象，或者各种方式兼用，但都以

表达其意为能事。应当承认：各国的文字，都在日臻完善地展示着它们的功用，充分地展示着记录与交流的功效，为它们的文化发展贡献着无可争议的作用。

（二）汉字与汉文

汉字是中华儿女智慧的结晶。

中国文字是世界上最古老的象形文字之一，但一直流传使用到今天的，却只留下了我们的汉字。这是因为它一开始就抓住了文字的本质，尽管在历史的发展中，汉字在形体上有了很大的变化，而在基本原则上，只是愈来愈完善、精密而已。从迄今发现的最古老的、比较系统完备的甲骨文来看，以形状物、合形会意、象形为本的成字要领，早已成了汉字最根本的原则，这就使它超越了诸多的限制而发挥出可传至久远的功能。所以我们说：汉字是中华儿女智慧的结晶。

譬如"又"，是手的象形，两个手同向左，一上一下，则是朋友的"友"；如果两个人出手相对，则成了"鬥"（斗）：

又手　友　鬥斗

再如"人"，两个"人"同向左，则是"从"；同向右，则成了"比"；如一左一右，则成了"北"；如一正一反，就成了"化"：

人　从　比　北　化

另外还有直接做符号专指某处的指事，一形一声的形声，辗转相注的转注，以及借字代用的假借等，合起来称为"六书"。

应该承认：这种为了解决长远的交流传播的实际问题，创造出的把形、音、义集中为一体的汉字，确实有着无可替代的科学性和先进性。我们不敢做更远的展望，想到那遥远的、人类语言都达到了统一的将来，仅从已经过来的历史或者比较近的将来来看，它的先进性、科学性是无可怀疑的。我们这样说，绝不意味着它不有待于向更高处发展，更不意味着它已十全十美，它当然在科学性上还须做更

缜密的研究、改进。

再看汉文，由于汉字在锲刻以至于书写上，都有一个麻烦的过程，在展现中需要简单、直接，因此，在行文上自然地要求简约，要比直接记音成文的办法要简而无误。于是，我们的祖先便发挥了极大的思维才智，创造、总结出来了一种结字成文的文字规范，逐渐通行于神州大地上。这套系统不是古代人们的口头所用，而主要是书面表达的一套体系，所以称之曰"汉文"更确切一些。

汉文在汉字的基础上，充分发挥每个字的作用，集结成文字规范。古文中的名篇、名句一直流传到现在，为人们喜闻乐道。这充分说明了我们的古文并没有过时，它有着了不起的生命力。

我总这样认定：汉字是中华儿女智慧的结晶，汉文是汉字晶体连接成闪闪发光的"串珠"。这是中华文化中的一组"亮点"，也许正由于它们的存在与发展，中华文化才更有展现的方便舞台。

四、怎样理解"书法"

"书法"一词的意思，一直不十分明确。很早

时是说写文章的一种笔法，以后转成为书写汉字的一种规范。在流传中，甚至以为如果只局限在书写法度之内会降低了书法艺术的高度。甚至有人认为一幅字就是一张"书法"了。应当说，不管高看一眼，或低看一眼，都无关紧要，无论怎样都与书写的问题有关。但规范、法度、过程、成果，应有所区别，本不是一回事情，笼而统之，不太合适。

如果把"书法"概括起来，无论规范、方法、书迹、评论、分析、鉴赏、考订，甚至文字学、用具等都集聚梳理在一起，说这是一门"学问"，倒是很合适的。尤其，我们不要把"法"简单说成"方法"，而理解为"佛法无边"的"法"，则可以说得过去，不会产生些糊涂观念，再不至拿着一张写成的字叫作"书法"了。

（一）书法是一门有关书写的学问

书写的内容是文字，文字的展现必须解决实际问题。如果写出来不能让人认识，就失去了它存在的意义。因此，写的必须是字，写出来的字还应该让别人认识，尽可能地好看，否则就会大大降低它存在而动人的力量。因此，写出来的字必须正确、

美观。

怎样才能正确、美观，就需要从许多方面进行考虑。比如字的形体、字义的组合、词义的合时合体等等。字的形体是非常重要的一项书写内容，在历史上有成功的规范，历史上早已经有了评定，我们对于这些都不能粗疏任意。

到底"美""不美"，不由我们来定，历史的眼光不能忽视，发展的眼光不能迷惘，人类社会必然有明晰的看法。

因此，铺开来看，我们现在世界上所存在的学问，一点瓜葛都没有的学问几乎没有。对于一个文化人来说，这许多的学问，不能是无用的。当然，有些是距离近的，有些是更直接的。诸如文字学，文学中的诗、词、曲、联，字体、书体的历史，美学，哲学，品鉴理论，行款格式，称呼仪礼，甚至纸墨笔砚都有许多讲求，都是些必不可少的知识。

还要说到"法书"，这确实指的是通过书写而形成的书迹情况。过去对比较好的书写作品做出称赞，说这是一件法书，意思是说：这是一件可以作为"法式"、作为"榜样"、作为学习"范本"的作品。这种作品之所以被称作法书，说明它本身已

经是一件很有价值的艺术品了。在这种意义上说，书法是关于艺术的一门学问，通过对这门学问的研究，要求有所落实，当然要落实到作品之上。因此，应该说这是研究这门学问很重要、最直接的一个落脚点。学问的发展，越来越细，越来越深入，表现的侧面越来越多。要求把许许多多的方面都集中到一个人身上，很不现实。社会在进行着各方面的分工，应该互不偏倚、互相尊重，从不同的方面集中成一门学科的研究，必会取得很好的成效。尤其把"理论"的研究和"实践"的实际感受经验结合在一起，一定会在相互印证、参照中得到更全面的收获。

（二）关于书法实践的问题

我每每说，汉字是中华儿女智慧的结晶，汉文是晶体结成的串珠。现在再说一句，"书"是"串珠"之外的绚丽"光环"。至于如何能使文字得到展现，如何使书法的理论落实到实际中去，则必须要有展现的能力。

关于"学"与"练"。人们常说，在练字，"练"就是自己在实践中摸索成功。自己不断实践，要用功夫。但功夫是时间的积累，一个人的生命时间不

是无限的，做了这个，就占用了其他，充其量能有多少呢？再说每个人的时间都差不多，功夫岂不大家一样，成就也应该是差之不多。但事实上的确优差之间距离极大。所以我不太同意下功夫去练。练不得法，很可能是重复自己的错误。当然，必要的时间是必不可少的，但用的时间越少而取得的成绩越大，才是最合算的"生意"。"学"则是把人家已经公认为成功的东西拿到自己手中来，不必自己去摸索。费事的不要，错误的不要，专拣好的拿，这是多么合算的事！

当然，首先要能辨认"好""不好"。肯定一开始自己是无能为力的，必须听一听社会历史的意见，不需要独特的偏见，而要听公允的社会历史的共识。"取法乎上"，是便宜的路程。认定目标之后，就要一点不差地把学习对象完全拿过来，就是纹丝不改、惟妙惟肖地学到自己手上来。这样，第一，练好了你的眼睛；第二，练好了你的手。看得既准，看到了就能写得出，你的书写能力就了不起了。可能要写好一个字是很困难的，但只要会写这一个字，第二个字就容易多了。能会了两个字，以后的第三、第四，就步步容易多了，会上十来个字，差不多许

多字就都会了。这种"先精而后深"的规律，是给能够抓住第一个字的人准备的，与那种从来都是一摸就过的人无缘。这种"学"的方法，大家可以试试看，如果真能写好了四五个字，结果其他的都不会了，是可以推倒这种学法的。不妨上一回"当"，试试再说。总的来说，不"学"光"练"不行，太费功夫，"学"而学不死，结果一定是不死不活；所以"学"必须有实效，抓死一个，越抓越多，"学"得虽少而会得多；这是"学"中最便宜、最合算的方法。书法实践，不是一件很难的事，只要想达到一般的水平，是人人可及的。

以上只是我一些很幼稚的、肤浅的看法，说出来请专家朋友们指正。我希望书法这一学科，能够从各种学科中汲取丰富的营养，并能够为各学科提供方便，在社会的发展上焕发出它应有的光彩。

现场问答：

问：在电脑时代，更多的孩子面临的是声、光、电的冲击，他们对我们的传统文化，如戏曲、书法

等往往知之甚少，我想请问您对此是怎么看的呢？您作为一名老教师，怎样引导学生去回归书法，回归传统文化呢？

答：对有些新鲜的事物，我们应当热情地欢迎。比方说电脑，它会给我们带来许多方便，对促进我们的进步无疑是有意义的。我记得有一种电脑光盘，集中了许多古代的典籍，你要查什么内容，一敲键盘就能找到，过去读书总是围着一个大书架，翻、检、爬、梳，费时费力，很不方便。现在电脑把你查找的时间节省下来，这不是很好吗？当然，有时一个复杂的查找过程能给你一次深入思考的过程，有它应有的意义。但缩短这个过程，无疑是大好事。

但是目前的状况，这些电脑的作用不是那些优点得到了充分的发挥，对于孩子，电脑多是作为游戏的工具，这也是个事实，危害严重。可是你能说这是电脑之罪吗？

对于"传统"一词，应当深入地理解一下。历史上有过的，不一定是传统的。所谓"传统"，是历史上有，而且一直流传到现在，甚至还会在将来也要流传的，这样就是"传"而成"统"。如果只是历史上有过，但一显即逝，便不能说是传统的，

譬如"裹小脚"之类。我们要发扬的是优秀的传统，不是优秀的，我们要摒弃。一个儿童学习书法，要通过写字来理解人的思维、理解人的生活，这就是素质的培养。如果我们只让他把字写得好看，而没有其他要求，就会偏离教育的本来目的。还有，我想如果教育我们的孩子，要充分地发挥历史上有过的高峰的作用，引导他们直攀高峰，中间那些教训就不要重复了，因为那是历史已经否定的东西。教育我们的孩子，就是要使他们尽快地达到历史上、全人类的高峰。

问：中石老师，我曾是常驻中东的记者。在以色列的犹太人来自世界100多个国家，能说80多种语言，许多犹太人都说他们在全世界跑了100多个国家，都没有被同化，唯独在中国被同化了。所以我就想问一下，您认为中华民族为什么有这么强的同化力？

答：我觉得中华民族的文化之所以经久不衰，是因为我们民族追求和谐、美好的愿望太强烈。中华文化在思维方式上有偏重于保守的一面，又经过一个漫长的封建社会，有许多历史的经验是不容易

改变的，或者说不应该改变的。在我们的传统文化中，强调"德"、强调"和谐"，这不是无缘无故的，是积累了历史经验，积累了丰富阅历，才得出的这些结论。前面我说过，美好、和谐，这些是人类共同的追求，所以其他民族的人也乐于接受这些。与其说我们需要走向世界，不如说世界需要共同的融通。在文化的问题上，美好、和谐是核心，用这个标准衡量，中华文化是很先进的，所以容易被别人接受。

问：我是一名书法爱好者，书法艺术是我们的国粹，先生能否给我们展望一下它的前景？

答：从目前的情况看，现在书法艺术放开了手脚，艺术家各种想法都有，怎么走的都有，我们应当尊重他们，尊重他们每一个人的志愿，他愿意怎么样发展，就怎么样发展，至于到底哪个好，哪个不好，今天我们不好说，也没有资格评论。历史在向前发展，过去人们走过的许多道路，有弯的也有直的，甚至也有根本不通的，我们如果知道了历史的高峰在哪里，我们顺着它往前走，就不会吃亏。广大的书界专家朋友，都有自己的建树，百花园中的姹紫

嫣红，各有丰姿，集中起来看绚丽多彩，这是我们的前景，这是我们共同的愿望。

问：中石先生，您好。在书法史上，"二王"应该是一个高峰了，没有人会去否定这些经典的价值。但是就像沈从文先生说的，历史上会不会有许多仅仅是为了崇拜而崇拜的经典，把经典当作一种偶像，把它神话了。我想知道您对这件事是怎么看的？

答：我想世界上、历史上文化艺术的高峰都不止一个，可能在局部的哪一点上也有一个高峰，这都是被历史承认的。我想我们不应该遗漏任何经典、已经达到的高峰和达到高峰的那个支点，绝不让它们断在我们这代人手里。人类总是不断在攀登新的高峰，我们是其中的一个接力棒，要一棒一棒接下去，不要弄丢了我们前人的贡献，要让它们在将来也能起作用。我想我们任何一个从事书法工作的人都应当抱有这种态度。

中国书法艺术引论

"中国书法"是关于汉字书写的一门艺术和一门学问。

汉字历史悠久,先民们由于社会实践的需要创造了文字。在中国的诸多民族中,汉民族最早地成熟了起来,创造了本民族的文字,即所谓的"汉字"。在长期的社会发展中,汉族的地位使汉字成了中国文字的代表。

文字的展现一般是通过"书",或者说"写"来完成的。尽管从现存的古代遗迹来看,龟甲、兽骨上的文字多是契刻出来的,青铜器上的文字多是铸出来的,但最方便、最直接的展现则是"划",也可以说是"画"。在中国人的心目中,通常有这样的区别:图是画的,字则是书或写出来的。尽管现在"书"字使用起来越来越显得古远,而"写"字则近于白话,但在书法艺术文献中,"书"字仍然被频繁使用。实际上,很久以来,人们就常常把它们结合在一起,把"书写"合成一个词来使用了。"画"和"书"的这种区别,对于理解书法的艺术

特点是有价值的。在中国，很早就把书法与绘画做了区分，唐代孙过庭曾批评过"巧涉丹青，工亏翰墨"的做法。书法家书写文字，塑造出多姿多彩的点画、结构，组成一幅完整的作品，借以表现他的修养、审美趣味以及对世界的感受。

一

汉字的特征，基本是以象形为主的，尽管在汉字的起源上有着不尽相同的说法，但从绝大多数的汉字来看，目前比较公允的说法还是"象形为主"。当然，此外还有许多别的一些符号的使用，以及由象形为基础而演化出来的指事、会意、形声等等成字方式。固然世界上许多文字的雏形也都如此，但绝大多数文字都转向了以表音为主的方式。表音为主的方式虽然很方便地解决了文字和语言的矛盾，但在中国这块广袤的土地上行不通。中国地域辽阔，山川阻隔，语音不同，很难交流，必须借助一种不受这些制约而能达到要求的以形为主的办法才好。尽管当时没有更深、更远的预计，但汉字以象形为主的特征却是大势所趋、别无他法的。

汉字以描摹事物形象为主，描摹出来的字形当以形象直观、不致误识为标准，此外还须简约、易得。文字应用须要准确、简易，而形体安排则须要美观。这样，就必须把准确和艺术的标准统一起来才可，人们采取了勾线白描的方法。我们不能不佩服我们先民的智慧，看看最早一些汉字的写法，我们便会深刻地感受到这一点。请看下列四个字：

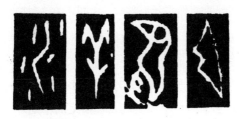

甲骨文例字：水、羊、鸟、弓

痕迹极为简约，只是勾线白描，或从正面描摹，或从侧面描摹，都很精确地、极有审美价值地形成了一个字形。这种着眼视角的确定、简约的单线白描手法的选择，都表明了汉字的原始就充满了极丰富、极有高度的艺术素质。

在长期的实践中，准确性、科学性不断提高，同时艺术性也大大提高；体型不断稳定，同时势态也更加艺术化，中国文字始终保持着它在形体方面

的艺术素质。

各时代的物质条件、文明条件不同，书写的条件也在变化，人们对文字的书写自然也发生变化。现在我们能看到不同时代人们书写汉字的各种遗迹：有在龟甲、兽骨上出现的甲骨文；有在青铜器上出现的钟鼎文，也叫金文；有在石鼓上出现的石鼓文；有在缣帛上出现的帛书；有在竹简、木牍上出现的简牍书；秦时通行"斯篆"，也叫小篆；汉时大盛隶书，也被称为汉隶；还有汉时和此后陆续出现的章草、今草、行书、今楷……上述这些遗迹，有的被认为构成了一种字体，如金文、小篆、隶书；而有的则处于字体与字体之间发展演变的中间环节，如简书、帛书，通常不单独作为一种字体。但有时在历史文献中，一种字体在不同场合的应用，也会被人们认为是不同的字体，如自古有所谓"秦书八体"之说。所以说汉字字体是非常复杂、丰富的，往往不好做出精确的逻辑分类。不过，长期沿用的，有一个大致的说法，即汉字字体分篆、隶、楷、行、草五大类。五大类中，凡秦以前的都笼统称之为"篆"，隶、行、楷之外，都谓之"草"，也就不再分章草、今草、大草、小草了。

这五种字体之间的差异是很大的，但中国人似乎并没有因文字字体的迭变而产生过文字使用、交流的困难。如果时代相隔过远，如商周之距离宋、明，可能宋、明时的一般人就不认识甲骨文了；而如其他朝代之交替，文字发展则不会造成那种文字不通的障碍。其原因在于：字体的变化虽大，但万变不离其宗，后来的种种字体，都在形体上继承了早期字体"以形见义"的基本特点；而且后来字体的点画无论怎样改变，都是从早期文字对事物进行描摹的线条转化而来的，其结构的组织方式，也基本沿用早期文字，从而保持了文字发展的连续性。汉字字体的这种有连续性的变化，使得各种字体可以同时存在和被使用，极大地增加了人们利用汉字进行艺术创造的契机，充分说明了中国文字艺术的多彩。虽然这样一来也许在使用上不能不有一点麻烦，然而在艺术上则是极有意义的，值得引以为豪。

字体的演变，从应用的角度说，是越来越方便于实用；而从艺术的角度说，则是越来越富于艺术创造的空间。今以"车"字为例（图示如后页），可以看出它们的发展演变，可以体会它们艺术魅力的辐射：

(1) 甲骨文 (2) 金文 (3) 石鼓文 (4) 小篆
(5) 汉隶 (6) 章草 (7) 今楷 (8) 行书 (9) 今草

汉字单独的"字"，本身是一个科学与艺术的结晶，在书写时对它的艺术要求，主要在点画和结构上。字与字连缀成文，从内容上说当然是一个整体的文义内容。在文学上，它们可以形成不同的文学体裁，如句、文、诗、词、曲、赋……而把它们书写出来，即把字或多或少地连缀着书写出来，则必然又会带出一个更高层次的艺术要求，这就是整体面貌问题，在书法艺术中，它的专用名称是"章法"。点画、结构、章法，一般被称作是书法艺术

的三要素。一件作品，如果在这三方面都能满足一定的艺术要求，我们可以称之为"书法作品"，如果其艺术高度达到了可以为后人之法的程度，则可以叫作"法书"，意思是可以当作范本的作品。

每一位作者都有他自己的修养、学识以及他自身的文化水平和艺术才能，每人的书法作品也必"字如人面"，各不相同。每个人作字的特色，我们称之为"笔体"，或者也称之为"笔迹"。笔体人人不同，但在众多的笔体中，有人的笔体有一定的代表性，诸如学习的来源、积年的习惯、达到的成绩等等，会使一些先生的书写形成一个独特的风格，即所谓"自成一家"。对于这种风格，我们称之为"书体"。中国历史上有许多人的字具有了这种艺术高度，所以书史上曾有过很多书体，诸如颜、柳、欧、赵之类。无疑，正是这些艺术家的伟大创造，使得我们的书法艺术之林繁茂绚丽。

只要是书写出来的文字，必然表述着一种文字的内容，必然展现出一种它独有的特色，也当然可以为后来的书法家提供艺术上的启示，不管这种启示有多大。从古至今，历朝历代都保留下来了许多这样的遗迹。从历史上说，这是些珍贵的文物；从

艺术上说，这就是些珍贵的书法作品。应当承认，这些作品都曾为我们的历史、生活等给予了美化，使人们一直沉浸在美的享受之中。

<div align="center">二</div>

有三门学问，是研究中国书法必须了解的，即文字学、书史、书论。

文字学 是一门关于汉字的学问，自汉代便有"小学"之说。"小学"专门研究汉字的原型合体、意义训诂和音韵训读。尔后历代都有这方面的专著，它们汇成了一门内容丰富、探索深邃的学问。对于书法艺术的研究来说，这当然是一门基础性的学问，学习以汉字书写为艺术的中国书法，如果对中国的文字学不做必要的研究，根本就摸不到它的边沿。为了使更多的读者比较方便地理解，我们首先对文字学做一个导引。文字学的著作从开始到现在，累积了这么多年，已经浩如烟海，它们都凝结着中国文字学家们的心血。文字学家已把汉字的学问理成了一个相当科学的体系，这门学科已使世人瞩目，这是一门了解中国文化必然涉及的学问，是一门大

有可为的学问。

书史 漫漫的历史长河，从有史记载到现在，经历了多少个世纪。随着越来越多的考古文物的出土，中国的历史是越来越古远。文字的出现，当然表明了成熟的程度，中国文字书写的历史，当然是中国文明、文化发展史的一个重要组成部分。且不谈这必然是一部许多方面的历史记录，只从书写艺术方面切入，也必然凝聚着先贤们的心血与智慧，后人应该从他们的经验中汲取宝贵的艺术营养。我们的叙述以史为纲，是为了便于大家从历史上进行梳理，这实际上也就是一部简要的书史。

先秦至汉末，是中国文化和中国书法的起始时期，时间长，世事多，头绪乱，极难梳理。我们仅根据所能掌握的材料，勾勒历史的一个轮廓。商周时期，一切肇始，文字或见于甲骨，或见于青铜器，有书、有刻、有铸，已经展示了远古先民们的科学思维和艺术构思，尤其是刻铸方式创造了一种特有的庄重典雅的气息，很有艺术欣赏价值。春秋战国时期，文字除见于青铜器外，于玉器、石片、竹木简牍、缯帛上，以笔来书写的遗迹也数量甚多，而且字体、笔画也都渐渐流畅随便，不再像甲骨、青

铜器上的矜持严正，显示了新的发展契机。

秦，是一个重要的时期。政治上统一，权集中央，"书同文"政策的制定是中华文化的一大举措，以小篆字体作为官方的文字，同时隶书也得到了应用。至汉，为了便捷应用，隶书就沿着秦时的趋势发展了起来，至东汉日臻成熟，成了汉代的官方代表字体，故后来谓之"汉隶"。东汉继承了铭诸金石的传统，石刻盛行，流传至今者也还有二百方左右。上面所刻虽然都是隶书，但风格各异，都有各自的艺术特色。

汉代的墨迹已不少见，字体也自然有了变化，章草已相当规范。在晚期，随着社会的发展，草其大略的草率之字更不可避免，文字应敷实用的特点发生作用，为新字体的形成创造了孕育的条件。在随后的魏晋南北朝，新的字体楷、行、今草便相继出现了。

秦之前，虽然有不少遗迹，但作者多不署姓氏，所以作者往往无可考。自秦始，作者已经大致可考，如李斯作《泰山刻石》、程邈作隶书等等，虽然未必确凿，但也必非无稽之谈。此后，书家在社会上的影响逐渐地大了起来。

从曹操的儿子曹丕称帝开始，到北朝周灭、南朝陈灭，隋朝统一南北，对这一阶段，历史上每称之为"魏晋南北朝"，前后约四百年。从书法艺术的角度来说，这一时期是非常重要的时期。字体的发展达到了定型，从隶书演变出了正书，章草演变成了今草，并且演化出来了相当成熟的行书。纸的使用越来越普及，南朝墨迹大量流传，并与人的精神风貌联系了起来；北朝碑刻风行，在楷书的成熟方面做出了极其重要的探索，并由于碑刻的原故而形成了与南朝不同的审美特点。虽然北碑在历史上有很长时间不被人们重视，但这无损于它的艺术价值，从清代以来，人们对它的美表示了由衷的欣赏。东晋出现了"书圣"王羲之，说明书法之事在社会上得到了广泛的重视，一些书家被奉上了显赫的桂冠。

隋代虽仅三十年的时间，但具有承先启后的意义。从纷乱走向统一，是规律，是趋势，政治、文化……都必然如此，书法艺术也不例外。隋代的遗迹中有字体相间者，如篆隶兼有者，楷隶相杂者，楷行杂糅者，似乎与北朝相似。但这时人们的着眼点，更在于追求体势的确定，他们做了各种摸索、

东晋　王珣　伯远帖

试验，这正是统一的趋势。他们的摸索、试验，对唐代人在楷书上的汇通、定型，做出了很好的先导。

唐初贞观开始，一切走上正轨，太宗尤重书法，"上有所好，下必甚焉"，遂使书风大盛。欧、虞前导，褚开一代。昭陵碑志会聚诸贤，是为初唐碑刻的渊薮，书写者皆一时之选。

兹后，篆书重兴，隶书再起，特别是草书名人颇夥，大手笔不乏其人，楷书有颜、柳相继。可以说有唐一代，书法的各体都得到了人们的喜爱，并在艺术上得到了广泛的探索，书家取得了自己时代的独有成就。中国书法史上每以"汉唐"并举，诚不为过。

至于五代，虽然干戈频起，人民动乱不安，文化之事已不允许从容处置，然而笔札亦不得闲废，只是"大家"之遴次，难于太平年间了。

入宋之后，可为时代代表的四家——蔡、苏、黄、米相继出现，在唐人的基础上又转向了推崇意趣的新内涵，这使书法的艺术容量得到了更广阔的开拓。多少学者、文士，虽然不以书名，然于酬对相应之间，笔翰之事，也极可称道。辽、金虽是据地一方的异族，然而文化以中华炎汉为依皈，绪脉不绝，可以说，

笔墨之事，分布更远、更广、更为普遍了。

元代是漠北蒙古人入主中原大地，历十帝九十八年，是一个多民族汇合的时代。这种历史条件，虽然在文化艺术上不免有一些不利的因素，但总体看来，炎汉文化借此更加远播，实际上书法反倒得到了更大范围的弘扬和普及。应运而生的赵孟頫，成了一位最有影响的大家。尽管论者各有褒贬，但他在当时的影响是无法替代的。文宗皇帝更设"奎章阁"，集中多位文士，共同研讨法书名画。此外，在野的不少隐逸不仕的文士、画家，也都雅好笔墨，留得许多遗迹。可见有元一代近百年间，翰札之事遍及朝野，文化之风绪脉不衰。

朱明金陵建都之后，一切恢复宋时旧制，南宋的"院体"画行时，"台阁体"文风兴起。成祖迁都燕京，立有司专掌书法以应制，可见书法得到了相当的重视。这时书法主要继承元代的流风，同时在皇帝的倡导下出现了"台阁体"。明中叶，吴门书派涌现，文化气息浓重，极见风雅；后来松江华亭又树起"云间"一派。由于经济繁荣，工艺事业（文房四宝、装潢之类）得到了发展，收藏鉴赏遂成了当时的一种风气。晚明时期由于社

会变化、思想拓展，出现了几位追求个性特立、意气纵横而很有成就的书家。所以明代的书法作品中，既有凝重的"台阁体"，也有婉约斯文的门派风范，更有放纵逸肆的书家脱颖崭露。明代书法虽然不似汉唐魏晋的鼎盛，但也应该说是颇尽风流的。

入清之后，文字学、金石学渐渐兴起，篆隶碑版得到了更好的风行契机，于是追摹北魏、秦汉乃至先秦碑铭者蔚然成风，在原来以"书卷气"为主的审美追求中，又发展出了"金石气"的取向。而承续晋唐宋元及明季遗趣的喜好书札或刻帖者也不见衰势，两派书风并存。虽然时有消长，此起彼伏，此伏彼起，但总的看来，倒更有互相促进、相得益彰之雅。到晚清时，有识之士遂加意将两者掺融，匠心别运，取长补短，使书法的审美范围、审美容量更得到了丰富。应当承认，两种风格派别的矛盾，也是一种存在的形式，也是一种发展的形式。这种情形出现在清代，是一种历史的必然、文化的必然，说明人们对历史的认识，达到了一个比较全面的高度，而对历史的全面总结，无疑是后来进步的基础。

近百年来，国事日繁，西学东渐基本上改变了

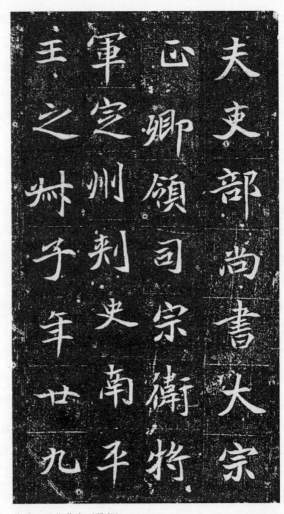

夫吏部尚書大宗
正卿領司宗衛將
軍定州刺史南平
王之卅子年廿九

北魏　元倪墓志（局部）

中国固有的学校体制——废除科举，兴立小、中、大的学校秩序。书法一度被弃在可行可止、可有可无的境遇之下。当然，它既为国粹，便不可能泯然而没。虽渐趋冷落，但愈冷愈有转机，70年代而后，竟热潮空前，以至全世界许多国际朋友都来问讯，书法成了为世人瞩目的一种特殊艺术。也可以说，它的欣然之势正兴，行将愈趋蓬勃。

一部上下几千年的中国书法史展示了我们先民们的智慧多才，代有所兴，代不乏人，承续有序。一个时代的高峰接一个时代的高峰，连绵如缕，理成了一个历史的正统。围绕在正统的旁侧，又有许多支脉，错综其间，也饶有风致。其中有如国色，有如含羞，有如玫瑰，有如腊梅，当然也有良莠参差的现象。但总的说来，有成就者如林，留下来的珍贵作品，也汇成宝库，不可胜计。惟其如此，繁花似锦，相互映衬，正说明书法艺术的探索、追求，是有着广阔的天地的。

书论 伴随着这条艺术长河冲流下来的，还有一部理论的结晶。可以说：这些理论是对历史上流传下来的作品的诠释；也可以这样说：所有这些作品是这些理论的基石与结晶。二者是不可分裂的一

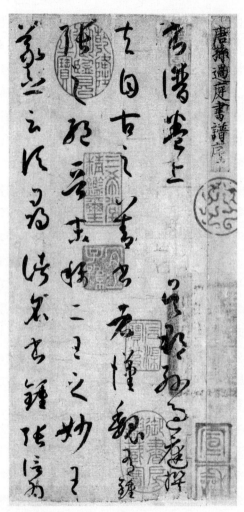

唐　孙过庭　书谱（局部）

对孪生兄弟，他们互相依存，互为因果，互作见证。当然，还应该看到，这些理论还从中国的其他门类的文化中吸收了大量的养分，因此，它还可以说是中国文化的一种凝缩。因此，在历史的叙述中，也带便在这里选择了一些最有价值的内容，做简单的导引。

字的书写，有基本方法的问题，中国人把它归纳为笔法、笔顺、结体、使转……有写出来的字的审美效果问题，中国人把它归纳为笔势、笔意、气韵、神采……还有艺术的继承出新以及更高深的意境问题，中国人把它归纳为宗法、师承、绪脉、熔铸、内涵、追求……这诸多方面，前人在实践中都有许多深刻的、闪光的体会，并加以了记述、整理。这是一些珍贵的经验结晶，积累至今，早已卷帙浩繁，几不可穷搜。固然整理起来，头绪纷杂，不能一脉而成井然条贯的清晰体系，但绝不可说是纷乱无序的一堆文字。

中国人做研究，常常喜欢综合治学，既求脉络，更希纵横错综；不喜单刀孤军，而喜混沌宏远；深度固不放弃，但也不孤诣独往。在有关理论问题的论述中，似乎常常旁逸斜出，引譬入论，然而总能

于渊博广袤中围揪收缩，提纲挈领，疏而不遗。这正是中国人做研究的习用方法，所以研究书法者却都不一定只谈前面所列的问题，有时却是从画中、从诗中、从文中、从哲学中，甚至从人生中、从自然中、从社会生活中去体会，去进行描述。如唐代欧阳询之《八诀》中，谈到"丁"这个笔画的写法时说："如万钧之弩发。"如果不能理解中国人做研究论述的这种习惯，便恐很难读得进去。善于理解才能善于整理，对于中国的这一理论宝库，我们必须加心加意才能使它放出它本身的光芒。

我们相信，只要对文化艺术有深厚的向往之情和敏锐的领悟能力，不同时代的人们会息息相通的，不同国度的学者们也一定会有相同的交流的。我们相信海内外的同好们，心一定会相通的。

三

除了书法艺术本身（文字、书史、书论）之外，还有许多围绕在书法艺术周围的学问。为免篇幅太大，我们虽然没有列专门的章节，但并不表明它们是可有可无的，实际上，它们对研究书法艺术，也

是极为重要的。我们在这里，稍作介绍，稍示门径，以使大家对书法这门学问，有一个更为全面的了解，也为有志进入书法这门学问者，提供一份导引。

文房四宝的研究 笔、墨、纸、砚等，是书法艺术长期使用的文具，对它们的研究，也已经是一门内容丰富的学问。文房四宝的发生、发展都有自己的历史，至于优劣的区分都有自己的考究……应当说，它们的工艺成就和书法艺术的发展是同步的。没有它们的高度发展，书法艺术是不可能达到如此辉煌的成就的。作为一个书法艺术的创作大家，可以不研究它们的历史，但绝对不能不涉及到它们的好用与否，否则"乖""合"的不同便会影响到创作的成败。作为一个书法艺术的研究家，如果对它们的来龙去脉茫然无知，恐怕也很难准确、全面地对历史、理论问题做出正确的判断，就难免落持论稍狭的微词之诮。所以文房四宝的研究，应当是一个具体应用中和研究中不可不理的课题。

鉴定与欣赏的学问 有一些书迹的真伪、年代、作者等等，都是一个疑案，必须经过专家知者的鉴定才能得到确定，这是一个"鉴定学"的问题。这门学问，在中国也已经经历了很长的年代，已经经

过了许多专家的积累，形成了一门有丰富成果和科学方法的学问。尽管作为一个书家未必直接参与到鉴定的工作中，但所牵涉到的问题，却不能置之不问，它会影响到我们对一个书家、一个时代书法的整体认识。而对于专家来说，对鉴定学保持关注，则更是理所当然的。譬如"兰亭论辩"的问题，固然已久，但不时被提出，难免一番争议。当然，每次论辩都会对问题澄清一步，即使没有得出铮铮的结论，但总对学术的研究有所推动。近年又出土了

东晋　王羲之　兰亭序（冯承素摹本）

一些新文物，对疑窦有直接的佐证意义，可以相信，随着文物的不断发现，问题会逐渐得到明确的。这些问题虽然不直接牵涉到书家的优劣，但有历史的意义，有艺术发展的意义；而作者是谁的问题，则无疑还与书法实践有关。因此，有志于书法者，是不能不对这些问题做一番研究、学习的。

与"鉴定"联系在一起的，是"欣赏"的问题。在不能鉴定真伪、作者、背景的情况下，可"赏"与不可"赏"的意义不好评价。当然，有时在"赏"

之中也有可能提供出极有分量的根据，为鉴定做了重要的依据。反之，不会欣赏，恐怕也难做鉴定。譬如，如果我们现在发现了一篇与王羲之书法风格造诣相当的字迹，其字的年代与王羲之相若，则以"那时不可能有《兰亭序》书体"为据来定《兰亭序》为伪作之说，便不驳自破了。所以我们总把"鉴定"与"欣赏"连在一起，谓之"鉴赏"，而这一套知识已经形成了一门专门的学问。对书法研究既有兴趣，对"鉴赏"之学则不应该放过去的。

其他学问　此外，还有专门研究古代金石的"金石学"；有时加上专门研究法帖的学问，则成为"碑帖学"；随着研究的深入而新兴的专门研究书法的审美特质、审美规律的理论，有人称它为"书法美学"；如果把有关书法教育的理论研究也包括的话，则应该还有一门"书法教育学"。这些学问也都已经建立。

可以看出，与书法本身关系最密切的三门学问，再加上这里所列的其他有关的或新兴的学问，关于中国书法的研究，已经够得上称为一门系统的"书学"了，这是我们的先辈在长期的历史实践中不断拓展、丰富而建立起来的，是中华民族奉献给世界

的一份珍贵的文化和艺术遗产。

四

最后，我们还要再谈一个重要的问题，即研究、学习中国书法，还应考虑到它的文化基础，它和文化之间的联系。

汉字是中国文化的结晶，汉字的展现一定是文化展现的需要，中国的书法艺术是中国文化展现的一种艺术形式，离开了文化内容，书写的艺术便丧失了灵魂，而外在的形式也就没有了依附。所以研究中国书法，必须研究中国的文化。

中国文化源远流长，积淀了几千年。凡在历史上出现过的文化形态，都曾有它出现的必然。随着历史的演进，有些文化形态被其他的形式所替代，有些新的文化形态又行时，这也都是历史的必然。然而也有的文化形态，经时悠久，从一开始便被人们所认定，从来没有过冷落，直到现在也仍然生机勃勃，似有无限的生命活力，只不过随着时世的演进，它都在不断地完善、不断地发展着。如唐诗、宋词、元曲之类，虽然在历史进程中有冷热的不同，高峰

有所转换，但这种文学形式却成了我们中华的优秀传统。而书法艺术却一直不曾冷落，尽管不像当初那样依然为敲门之砖，但也从来不曾废弃。尤其它以悠久而广阔的历史积累为其他文化形态所依附同体，凭借这种特殊机缘，它被"奉承"着流传了下来。因此，研究其他文化形态不能把它弃置在外。正因为如此，研究它，也不可能不考虑其他的文化内容。

我们深刻地理解到：必须把书法艺术放在中国文化的大背景之中来理解，才能对书法艺术的真谛寻到门径，窥到其堂奥的方向。否则，只不过徘徊在它的周围，不得其门而入。

中国文化茫茫浩瀚，如以中国国学为纲，自然纲举目张。中国传统典籍一般分为经、史、子、集。"经"是《诗》《书》《礼》《易》《春秋》等；"史"有二十四史、二十五史之说；"子"则主要是先秦、秦、汉各种学者的专集；"集"主要是文学家的著作，其中，如以文学体裁来划分，则包括赋、骈、风、诗、词、曲、联、小说、诔、铭、赞、颂等等。这些都是中国文化的精华，关于中国书法的许多观念，都可以追溯到这些著作当中，有的著作甚至就有专门讨论中国书法的篇章。

如果能撮要精读博览，庶几基础坚实，则义理自然可以参悟，胸中丘壑自然构成，玄机自然心领神会了。

此外，对中国古代的一些社会习惯，也应当有所了解，否则对书法中的一些现象，不容易理解透彻。

比如，中国思想原以儒、道两家为主，而后释家输入，由"家"又渐演为"教"，无论在上层社会还是民间都浸染极深。它们的影响处处可见，与书法有关的，我们可以举一个很集中的例子，这就是各处的名山。中国疆域辽阔，胜境无穷，山岳如林，巨崖如壁，许多地方都镌刻着历史文化的字迹，为奇峰大壑、绝崖飞流增加了无限的壮丽，蔚成了神州的大观。这些字迹，许多都与儒、道、释思想活动有关，可以说，许多名山不仅是美丽的风景点，而且往往也是儒、道、释思想的传播地。有的山上以道教为主，如崆峒等山；有的山上以佛教为主，如五台等山；有的山上以道、佛为主，泰山等山；也有的山上儒、道、释同处，如恒山等山。各处的功德碑铭、摩崖固然儒家思想者多，而摩崖经幢则多以佛教为主。不同思想的宣传方式自有差异，对

书写的形式、面貌当然也有各自的要求，所以研究中国书法艺术，这里是一座极其丰富的宝库，也是书法与文化之间关系的一种很好的例证。研究中国书法，不对它们做出具体的分析，当然是不易得心应手的。

又比如，中国的书法作品有各种各样的样式：匾额、楹联、门对、中堂、条幅、屏扇、横披、扇面、手卷、折页、拓片、刻帖等等。这不是人们刻意建立的模式，它们的出现，有它们的客观基础，都是由于历史文化发展的需要。手卷、折页原来是用来书写文稿的；拓片是钟鼎、碑刻铭文和刻帖的复制；刻帖则是古代墨迹的复制品，在印刷技术不发达的时代，刻帖是法书传播的最佳方式；扇面是书写在扇子上的；至于匾额、楹联、门对、中堂、条幅、屏扇、横披等，则是用来悬挂在建筑物的门上，或厅内，或室内的。它们有的是为了实际应用，有的则是出于礼仪的需要，还有的则主要是用来供人们欣赏的。这些形式不管它产生的原因是什么，但一经书法艺术家采用为创作形式，对于书法来说，就是一种拓展，对书法艺术就发生了深刻的影响，当然也就得到了人们的喜爱。因此它们流传至今，仍

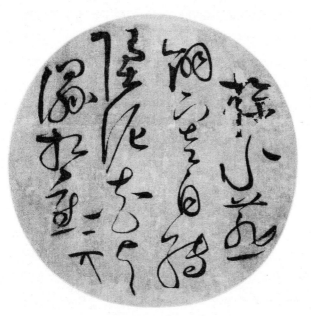

北宋　赵佶　草书团扇

然被因袭着。我们也相信，由于新的历史条件的变化，这些形式的适用性也会发生变化，一定还会有新的形式出现。如由于建筑、陈设的变化，竖幅的形式便不如横幅的形式更为方便了；为了适应现代家居装饰的特点，人们还把书法作品刻在木板或烧制在陶器上等等。

总之，中国书法艺术，不论形式，不论内容，总是随着时代的发展而发展着，随着文化的发展而发展着。它总是与各种文化现象一起发展着，日渐繁荣，日渐提高，日渐放出它璀璨的光芒。只有把它和文化的发展联系起来，我们才能把握住它的发展脉络，深刻理解它的内涵。

中国书法的学问是博大精深的，中国书法的艺术结晶是内蕴灵机、外现光华的，美学家曾说它是"艺中之艺"，这应是从我们中华民族的角度着眼的。但我们相信：中华文化是世界文化的一部分，不应当秘珍自拥，真正的好东西不应自私，应当奉到大家面前，举世共鉴共赏，这是世界社会的公德。泱泱中华愿行大公，愿意把自己家的珍异捧出来，希望全世界的朋友们结为同好，大家一起来共同享受这门艺术所创造出来的温馨，一起共同享受在这门学问研究中的兴味！

教『书』的一些想法

一

　　我原来的专业是逻辑，我的本行是教师。我对"书"，很早就接触、摸索过，但一直没有当作一回大事。直到 1985 年，因为社会的需要，才开始系统地来整理它，考虑关于它的教学、研究的许多问题，边干边学地做了这许多年。1991 年开始招了硕士研究生，1993 年，大家觉得书法作为一门学问的教育应该再提高一个层次，把它提到博士学位的高度，得到了国务院学位委员会的批准。1998 年国家人事部又同意了我们接收项目博士后研究人员的资格，这样我们国家就拥有了各个层次的书法高等学历教育。我想，这是所有爱好、关心书法的朋友们共同努力的结果，更是我们国家重视发扬传统中华文化、建设先进文化的一个具体的措施。任务是首先放在了我们这里，但我很惶愧，我们的力量是有限的，应该倚重大家的支持、集中大家的关注，勖勉将事，或能不负这个重任。于是我们聘请了多位先生，组

成了一个博士考试咨询委员会。我把一些初步的设想向这些专家做了汇报，幸而得到了他们的基本赞同，各位专家还为我们构想了一个教育和研究的基本格局。这些年在实施过程中，根据情况不断地有所调整，也吸收了更多朋友的意见，初步形成了首都师范大学书法教育的特点。应该说，我们是在前辈和专家朋友们的精心浇灌下成长起来的。今天，我把这些想法讲出来，向大家做再一次汇报，希望得到进一步的指导。

二

我这样来看我们的"书"：它是我们的文化孕育出来的一朵奇葩。我们的文字是记录思想的工具，无论是最简单的事务，还是极端重要的大事，都必须借助文字来传达。所传达的信息一定是有内容的、有思想的。人们把自己对文字及文字中的思想的认识，特别是美的认识，再加以提炼、深化，用笔墨表现出来，不仅使观看者接受文字的内容、思想，而且使他们感受到笔墨的生机和色泽，这就是"书"的价值所在。所以我写成了这样四句话："作字行文，

文以载道，以书焕采，切时如需。"

我的这个想法，是逐渐培养起来的。我在私塾读书，先生要求的第一件事情是磨墨，《弟子规》说："墨磨偏，心不端。"可见我们的先人对于最基本的写字辅助工作也有很高的要求。对于写字，当然要求就更高了，所以说："字不敬，心先病。"把字的问题上升到"心"的高度。后来自己教书、练习书写，发现里面的讲究很多，有些讲究看起来不合情理，但历史上流传很广；有些讲究看起来简单，就是一个工具问题，可是仔细一琢磨，好像也不那么简单。自己写字给喜欢的朋友们，根据他们的工作或性格特点，写一些有关的内容，朋友们就比较高兴。如果所写不切题，可能效果就不太一样。又看到历史上一些书写水平还不错的，只是因为在行径上有缺陷，历史的评价就不高；而相反，有些书写水平一般的，因为为人极令人敬重，历史的影响就深。如此之类，我想，都不简单地是一个艺术的问题，更是一个文化的问题。

1985年，我们的第一批学生进校以后，我提出了一条要求："文心书面"。要求我们的学生多学习一些中国文化的基本知识，成效很显著，多数学

生大大提高了鉴赏能力，开阔了眼界，拓宽了胸襟。毕业展览得到了国内、国外各地许多关心中国文化的朋友的鼓励，认为这是一条正路。

以后我们的本科生、研究生教育，基本上就沿着这条路向前探索。我要求硕士研究生应该有比较扎实的古汉语、汉字学的基础和中国文化，特别是中国文化发展史的基本修养，在这个基础上再深入地研究书法史、书法理论，具备初步的独立研究能力和基础。还应该有中国古典文学的素养，对诗、词、曲、联、尺牍等古代的文体要能欣赏，学会初步的写作。在"写"的问题上，要体现中国文化的精神，走正统的道路，扎实地打好基本功。到博士的阶段，这些方面都要上一个大的台阶。对古代的文化特别是国学的主体内容，要有比较深入的掌握，最好是能够兼通其中的某个领域。对于"书"的问题，"写"是次要的，要建立一个"学"的概念。不仅把"书"当作一门艺术，而且要当作一门学问来研究。构成这门学问的核心是"书法与中国文化"，要从方方面面把中国文化与书法之间的关系，做一个揭示，了解其基本的情况，确立一个学习和研究的出发点。然后对"史"的问题作专门的"论"，力求从一个

文化的视角揭示出书法史的发展动因、规律，以使书法史的发展得到更加深入的描述；对"论"的问题，要有"史"的眼光，还要有系统的观念，从纵、横两方面，把先人们精深的思考挖掘出来，力求逐渐地建立一个关于中国书法的理论体系。当然，一个学生三年的学习时间是有限的，我们对于许多问题也还在探讨之中。这些设想只能一步一步地来实现。我们的硕士生、博士生和博士后都要承担其中的某一个具体课题，和导师一起来完成它。大家经过努力，和其他学校、科研单位的朋友们共同来研究，将来逐步完善，把我们这门艺术学问的深厚历史文化内容整理出来、发扬开去。

三

关于"写"的问题，我的想法是要"学"。历史积累起来的遗产是辉煌的，凝聚着中华民族的智慧。在有限的几年学习生活中，应该尽最大的可能，把这些优秀遗产研究透彻、继承下来，这不是容易的事情。我不主张急于"创"，在没有真正地掌握"书"的传统精华及其规律之前，"创"是没有出

路的。有的朋友担心不"创"就没有个性，不符合艺术的要求，其实这是多虑了。真正地深入下去之后，真正地具有雄厚的文化修养之后，总会不期而然地达到高的境界，想没有个性都是非常困难的。在具体学的过程中，我希望我的学生们用智慧夺取时间，要多思，不要盲目地用苦功。盲目的苦功，可能是不断地重复自己的错误，无功误事。

四

我不是一个书家，只是一名教师。对于艺术，所知很浅，但是对于教学，多年的经验为我积累了一些基本的想法。我总想把经过历史、社会检验了的、证明是没有什么问题的知识，引导着我们的学生，总结整理出来。希望这样做，往前能对得起我们的先辈，现在能对得起我们的学生，以后能对得起我们的后人。"书"的这门学问，凝聚了中华文化很深的内涵，值得我们做一些工作，使它能够弘扬。我的学识有限，精力有限，韶华过景，只能做一些力所能及的事，即使以上的想法，也很粗浅、固鄙，不足以发其覆，恳望得到前辈和同好的批评

指正。

　　需要特别说明的是：我不自非、不自是，趋而从善，绝不非人。我相信：每一个从事一门学问研究的人，都想取得好成绩，谁肯浪费自己的精力呢？相信大家都能够得到自己想得到的成绩，我殷切地盼望着，也愿与朋友们共勉。

从哪里起步

要成为一名书家，当然既要能作书，又要具有相当的理论。至于要去掌握哪些理论，在这里不谈，这里只谈有关作书的问题。

要能创作、书写出具有相当水平的书法作品，当然不是一想便可的事，需要有必要的书写能力。这种能力之形成，当然要通过练习去培养。练习哪些？怎样去练习？练习从哪里起步下手？这都应当有一个规划，不能随便而任意。

有一种说法，认为学写字要从篆书学起，经过汉隶，再写楷、行诸体。理由是：容易理解书法艺术的发展，能从发展变化中体会笔法与结体，这是和书法的发展历史一致的。我们不同意这种说法。

历史的发展，自有历史发展的规律。人们在这个发展中，只是处在一种必然王国之中，能动性很小。而人们的学习过程与历史发展的过程，既不是一个东西，又不一定是一致的东西。人们的学习不应该走历史的道路，比如，从原始文字符号到甲骨文字，再到篆书，经历过多少年代，走过了多少曲折的道路，

我们今天学书难道还都要去经历一下吗？当然不应该，也不可能。不错，作为一个书家，这些字体都要摸一摸，但什么时间去摸，怎么个摸法，那是个学习过程上的抉择、安排、方法的问题。这是两回事情，不能混为一谈。如果一定要去重复历史的道路，一个人生命的有限时间是无论如何也奉陪不起的。历史的遗产是珍贵的，但怎样继承是个很大的问题。有的就要"丢"，不"丢"不行，比如上古的彩陶，太珍贵了，现在我们从地下发掘出一个，那必须好好地把它珍藏在博物馆里，价值岂止连城，简直是无价的国宝。但我们今天还要生产它吗？生产它干什么呢？一个塑料碗，无论是造价或实用——不怕摔，不怕碰，坚固耐久——都比那彩陶优越得多了。我们说彩陶在历史上的确珍贵至极，我们今天，从它身上可以做出种种有价值的研究，但今天无论如何也没必要再进行生产了。即使再生产出来，也没有实用价值了。尽管我们发掘出一个就奉为至宝，但关于它的生产，我们就一点也不吝惜地要"丢"。比如对于从符号到甲骨文字的演变，我们要研究，那是历史学家的事。而作为书家，是不是也要从符号临摹练习到甲骨文字呢？那就不一定了。知道一

些无疑是好的，但去一步一步地临摹是不必要的。

那么，文字的演变、书体的发展要不要研究呢？当然要研究。大篆、小篆、隶书之类，要不要学呢？当然要学。但从哪里起步呢？我们却说，临池的过程不是历史的过程。我们现在对于历史已经处在了"自由"可以"自为"的王国之中了。怎样学习掌握起来更方便，我们就怎样学习。我们从哪里开始更有利，就从哪里开始——我们主张从楷书起步。

对于其他那些字体、书体，我们都要去认真研究，甚至我们可以在每一种字体或书体上进行专门的深入研究，那都是可以的，但作为一个书家，一般地应当具有什么能力，有一个起码的要求。在一般"面"上的东西具有之后，当然，而且必须要在某一项具体问题上做更深、更精、更专的研究，方能有所成就，否则，便不过只取得个及格，而不是优秀。

为什么要从楷书入手呢？

楷书也叫"真书"，又叫"正书"，更确切点说，这是指的"今楷"。因为有人说，楷者就是楷则，即规矩工整的意思，那么就应该篆有篆楷，隶有隶楷。此说固然不见得广泛通行，但为了确切，我们明确一下，现在所说的"楷书"是指今天通行的楷体字

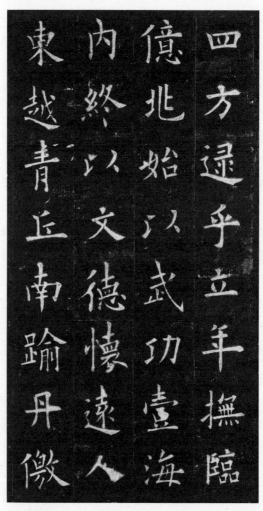

四方逮乎立年撫臨

億兆始以武功壹海

內終以文德懷遠人

東越青丘南踰丹儌

唐　欧阳询　九成宫醴泉铭（局部）

72

（自汉末开始，一直沿用至今）。

这种楷书，相传汉末王次仲首先作楷则，魏晋已经成形，经过北魏至唐，逐渐定型，并一直流传至今，这种字体基本上没有再发生什么变化。有一些不同，只是风格上的特色，只是书体上的发展，而没有质的改变了。

我们说，字体与书体是不同的，前者是篆、隶、楷等的差异，后者则是同一字体之中，风格特色上的区别。这种楷书，隋唐之前，比较放逸。至唐，为了适应科举制度的要求，写字成了取仕的第一块敲门砖。因为字写得不好，主考官便罢黜了你的卷子可以被评阅的资格。为此，大家都不得不讲究起写字来。怎样才算好呢？这需有一个标准以及如何达到标准的办法，所以自然而然地便有了一套法度——所以大家常说唐朝"尚法"。

这个"法"当然有它好的一面，即人们有了标准、有了依从，但也有不好的一面，容易由此而导向僵化，事实真是如此。由唐定"法"，至明而定"台阁"，即规定了政府公开的文字体式要求，称为"台阁体"。既然政府的公开文字是这样要求，学校书馆的培养自然也照这个路子去教，否则，出不合辙，

考中功名率不高，书馆便倒了牌子。所以从学校的教学到社会通用，都须如此，这样的书体至清代，便定为了"馆阁体"。

"馆阁体"的字好不好且不论，就这种做法来说，对书法艺术的发展是很不利的。然而从"尚法"这一点说，立标准、定要求、教有序、学有法，把艺术的要求用比较严格或说是比较科学的办法统率起来，应当说，这是一种建树，不能给予鄙视。所以，我们对所谓的"馆阁体"不能轻率地否定。

还应当说，我们不能为了鄙弃"馆阁体"，便挖它的祖茔，最后对唐楷也要提出许多责难。唐楷的历史功绩是抹煞不了的，尽管在楷书的形成过程中，唐前的各代都做出了贡献，特别在艺术价值方面，唐前各代的楷书成了更高一级的研求对象；但从楷书的定体来说，却是到了唐代而达到了最后阶段。

对于前此诸体来说，比如甲骨、篆、隶等——尽管它们都有自己的贡献，在艺术上是了不起的——这种发于汉末、定型于唐的楷书是用笔的落脚点；对于此外的行书、草书（今草）来说，楷书也是本体，无本体谈不到"行"，谈不到"草"。所以我们认

为楷书是上溯寻源的依据，是下求其流的基础，主张学书从楷起步。

既是"起步"，只是入手的意思，当然要从此而上，还要从此而下。我们的安排是：一楷书，二行书，三草书，四甲骨，五篆书，六隶书。我们觉得这样一步一步，遍学一过，然后再确定专体进行研究，是由面及点、由博反约的比较合适的一个系统拾级。

「临」 「摹」

学书必须通过临摹的方法。当然，在临摹之前，先应当解决选帖的问题。我们在这里先谈临摹的方法。

"摹"是学书的最初一步，就是把要学的字样子放在下面，把用来练习的透明或半透明的纸覆在上面，照着字样描出来。只要认真地描，既可以体会笔画的形状意态，又可以体会字的结构布白。这在小学里叫作"写仿影"。因为覆上去的纸容易移动，挪动了位置便照不准原来的字形，所以困难较大。对于初学写字的小学生来说，似乎不太合适。于是就有人想出了高明的办法，在练习写字的纸上，先用红笔写好范字，让学生就在这张纸上把红字描成黑的就行了——这就是所谓的"描红"，即把红模子的红字描成黑的。

描红完了再写影格，即上面所说的"写仿影"，或叫"套影"。然后，再进一步跳格。所谓"跳格"，就是以两格为一组，上一格有影字，下一格无影字，要求学生在套影写好上一字的基础上，参考着再独

立写下一格。应该说，这种"跳格"已经从"摹"走向了"临"。

为了使学生离开依托，逐步独立起来，有的在写完套影之后、写跳格之前，还有丰肌、补缺的办法。所谓"丰肌"，就是把空格中的那个字只写成细细的线条，即只给学生一个笔画的部位，至于笔画的形状意态，则照着上一实格中的字模去进行书写。把一个细细的线条，写得丰满起来，使它长上肌肉，所以叫作"丰肌"。

所谓"补缺"，则是在空格处不但只给出细细的线条，而且这细线构成的字，缺少某些笔画，或者缺少最后一笔，或者缺少中间一笔，要求学生既要加以"丰肌"，还要把缺少的笔画加以补足。写过一段"丰肌""补缺"之后，便进行完全的"跳格"，从"摹"往"临"上过渡。

当然，"摹"是属于初学写字者所用的办法，对于有了一定基础的人则不见得合适。其实，"摹"并不见得就是没有价值的，在总是临不像的时候，如能摹它一下，可能是非常有意义的。

"临"，就是要把学习的范字摆在旁边，照着旁边的范字来写。当然，这就是独立完成的了，要

比"摹"以至于"跳格"都难得多。而且开始从帖上选范字，特别是字帖上是黑底白字，看起来确是很不容易的。这是个硬能力，需要有敏锐的目力，需要有准确的记忆力，需要有应心的手的摹仿力。目力要能看得出大的轮廓，要能看得出细微的差别；不但要看在眼里，还得记在心里，看了来，还不能忘记，忘了和看不来一样；还须能把所看来的、记在心里的正确无误地用手把它表现出来。所以，目、心、手三者都需要有很好的能力才行。

有成就的书家，没有一个不从"临"中成长起来，谁在"临"上面的能力强，谁就会比较快地取得成就。大概谁在"临"上的能力强，谁汲取别人的营养就多、快、好。所以，"临"是学书中绝不可少的一项重要能力。

不要去"临"，一上来就"创"行不行？可以断言：不行。我们可以好好理解一下"临"是什么意思。说彻底点，"临"就是把别人写的好字变到自己手上来，在"临"与"不临"的问题上，有一笔账，有些人却算不清楚。"创"是把自己的向外拿出，"临"是把别人的向里拿来，分明向外付出对自己是个"负数"，向里拿来是个"正数"。"负数"是亏本的，

颜真卿谨奉书于右仆射定襄郡王郭公阁下盖太上

人所不取的。但在学习本领上，却有人极其大方，不惜血本，而不肯向里吸收。当然，向里吸收是要付出辛劳的，是很苦的，不如信手抛出，来得轻松惬意，然而却于己无益。

学习能力，必须要了解"行情"，学习书写的能力，必须要知道在书写问题上的"行情"。比如什么样的字是好的，什么样的字是不好的；过去有过哪些，现在又出现了哪些新的；谁那里有一点什么特殊心得，谁那里有些什么成就等等。你总得心里有数，才有可能由你创一个什么样的新书体。如果对于这些，你都全然不知，就只是闷头独创，说不定创出人家早已淘汰了八百多年的东西，你却当成了"伟大"的"贡献"，岂不笑话！闭门造车，闷头杜撰，无论如何是不行的。譬如让你创个交通工具，由于你不知道现在的科学发达到了什么程度，还以为发明个破牛车就很了不起了，而现在都已经到了火箭的时代，你的发明创造岂不老得掉了牙齿，白惹人家笑话。

临帖的意义，就是要在了解古今"行情"的基础上，确定最优的范字，改变自己的错误写法或不好的写法，学得人家成功的写法。等到"临"的能

力提高了，具有了一临就可以"会"的能力，即具有了成功地书写各家的能力，然后再进行"创"，则与未临各家之法之前大不相同了。这时已是心里面满装了往古的先贤，囊括了当代诸多名家。谁好谁劣，谁合适、谁稍差，心里都明彻得很。取什么、舍什么，怎么融合、突出什么，就自由得很，创出来的东西，也绝不会是个破牛车了。所以，在学书的过程中，不临帖是绝对不行的。

当然，临也有个临法，临不得法，也不能取得理想的效果。

我们也见到过这样的实例：有的人确实用功临习，把每天要临多少篇作为日课，一临就是几十年，但成绩平平。这是怎么回事呢？我觉得问题在于他所采取的临的方法不对头。看得不认真、不细致，复原得也不到位。如果对头得法，会事半功倍；如果不得法，会事倍功半，甚至是事倍而无功。不只无功而且有害，则更不合算了。因此，我们说，"临"须得法地去临。如果临帖能"循法以入"，步步深进，我们相信一定会取得理想的成绩。

在临帖问题上的一些错误想法

怎样临帖，的确有个得法与否的问题。在谈我们认为得法的临法之前，先纠正一下几个错误的观念。

　　首先，常有人说："我临了好几年帖了，怎么没进步？"我们说，不要认为只要临帖，就一定会有进步。的确有人下定决心，豁出去了，一天要临帖三个小时，他说："我就这么干，干它十年，我就不信写不好！"如果就是这样瞎临，不动脑筋地玩命，我相信他还真的写不好。以为只要临就能解决问题，这是一种迷信观念。好像只要临了，上天就不得辜负他，就得让他写好，那是不一定的。不用看别的，只要看"十年"这种提法，估计他就写不好，因为得法的"临"，根本用不了十年就可以写得不错。如果真是写十年才写好，也未免太慢了，其实临一种帖临十年，一定是写不好的。如果早就写好了，当然就不用十年了。既用了十年就一定是写不好；十年写不好，可以断定，如果不改变办法，永远也不会写好的。

其次，有人认为只要肯下功夫，就可把字写好。"功夫"这个字眼儿好不好呢？这须好好分析。很早以前，有一位先生拿着自己的作品去请我的老师指教，我老师眼看着那位先生的作品，口中啧啧，说："您这功夫很深啊！"那位先生听了后很是得意地去了。老师问我："你看他的字如何？"我不好回答。老师要我随便说，说错了没关系。我试着说："我水平低，看不大懂。不过，我怎么觉得他的字不是太理想呢？但是您却说他'功夫很深'，所以我就弄不清楚了。"老师说："我说他功夫深是什么意思？"我说："那就是不错吧。"老师说："看来，你还听不懂什么是好话，什么是坏话呀！这位先生拿着字来给我看，其实不是真正请我指教，而是希望我给一个评价，他好去向别人炫耀，我只好说他功夫深，便混过去了，他还以为我是称赞了他，其实，我等于说他是个'笨蛋'，只是他听不懂，反而自鸣得意地去了。他的来意是明确的，就是希望得到一个'好'字，但我就不说这个字，因为他的字实在不好。我说他功夫深是什么意思呢？你想，功夫深而字不好，不正好是个'笨蛋'吗？"当时，虽经老师指导，但我还是不大很理解，只不过懂得

老师并不欣赏那人的字罢了。以后，自己长大了，才逐渐觉得我的老师是不以"功夫"为然的。

功夫深而字好，功夫浅而字不好，这都是可能的，两下里都是"够本"的。如果功夫浅而字写得好，当然是最理想的；如果功夫深而字写得不好，则大大地不合算了。"功夫"与"好"是两回事情，不是同一范畴，不要混为一谈，更不能互相代替。

"功夫"就是时间，在学习上多花时间好不好呢？这不好笼统回答。它的标准应该定在会不会与学好没学好上，不应当简单地以时间的长短计。但从战略上说，在以学会与学好为依据的情况下，用的时间最少是最合算的。一个人的生命有限，用时间来换取收获，不能不考虑盈亏。毫不吝惜地付出时间，希图用功夫、用苦功来博得一点报酬，太廉价了。必须记得我们的生命是极其有限的，我们用"功夫"赔不起呀！

再说，对于好的字，一次练不好，就一次比一次有进步地练，不要重复自己的错误。肯下功夫固然好，如果下功夫重复自己的错误，没有进步，拼命重复错误，巩固错误，越练越瓷实，直到永远也改变不了为止，那可就"非徒无益，而又害之"了。

　　第三，有一种莫名其妙的理论，他们认为临帖不要临像了，可以把帖上不好的字改一改，按照自己的意思去写。也有些人虽然不见得把问题提得这么清楚，但却真的这样去执行了，虽说也在那里临帖，但只马马虎虎，写的虽是帖上的字，但只大致相似，而具体的点画意态则朦朦胧胧，自以为很不错了。一句话，对于字帖，虽临而不求其似。这种做法并不是个别现象，真正酷求其似的倒是不多。

　　然而，客观事实却没有偏向，没有按着这个"多

90

明　董其昌　临米芾方圆庵记（局部）

数人"的想法去实现他们成功的愿望，而把在书法艺术上取得成就的权利交给了那些肯于孜孜以求、力求其似的人。正是这少数的人踏踏实实地走在艺术的道路上，日有所进，一步一步地登进了艺术的殿堂。而那些"多数人"没有少花时间，没有少费力气，但始终徘徊在艺术的门外，不得其门而入。为什么这样呢？就这句"临帖不要求像"，不知把多少人引上了歧途，拦在了成功的大门之外。

有一种说法，说"临帖主要在求神似，而不在

求形似"。这句话看来很有见地，有更高的要求，然而在这里面却包含着一个由误解而导致错误的通路。写字，只求形似还不够，应当在形似的基础上再求神似。可是却有人只理解到"舍形而取神"。我觉得："舍形而取神"是"魂不附体"，"形之不存，神将安附"；"形神兼备"当然是上上乘，而"有形无神"虽不足训，但究竟有几分是处，最低限度也是一个"半仙之体"，总比"魂不附体"好得多。

我是这样认为的：如果想只临一家，因为就认定了某种字体是自己最理想的，那么当然要向像处临，务求其形神俱肖。如果并不想永远只学一家，本来就准备有取其一点的目的，那么也要临得像，因为不像就一点也取不走。如果又想转临另一家，那么也要临得像，然后才有可能把两家或更多家都融汇在一起，形成一个具有各家之长而自成一格的书体。因为在临像的过程中，把运用自己的笔的能力都练好了，那时候，只要心里想写谁，马上就可以把谁写出来，这就是书写的能力。这和学画人像一样，美人要画，丑人也要画，画就能画得像。如果请他塑造一个理想的美，没问题，他一定画得出来。

如果他只会画高鼻子的，如果不巧遇到一个矮鼻子模特，就嫌人家鼻子矮，或者给人家来个"整容"，把人家鼻子给画高了，人家就会不承认画的是自己了，显然那是不行的。我们临帖，固然是追求美的书体，但更重要的是练自己的眼和自己用笔的能力。深望有志学书的朋友，千万不要受"不要临像"之论的误害！

第四，有人常说，"我临帖能力不强，主要是我没基础"，好像没基础便学不好字了，其实不是这样。什么是基础呢？凡在此时此刻之前所具有的能力，都可以谓之基础。因为以前写得不好，所以以后就不可能写好。从不好到不好，这种延续是自然的事，而我们学习临池就是要改变这种局面，从不好要到好。

从不好转到好可能吗？完全可能的。练习写字这件事，应有个哲学思想作为指导，才能从宏观、原则上认识问题，而不至一叶障目，不至陷入茫然迷阵。比如自己肯不肯否定自己，谁能不断否定自己，谁就会不断前进；谁坚决维护自己既得的一点点成绩，谁就会裹足不前。我们纵览古今大学者们都不是看到一点小成绩便沾沾自喜的，都不是安于

已得的成绩的，他们把刚刚取得的成绩，顺手就放在了后面，又朝着一个新的目标奔去——其实，你所取得的那个成绩已经被你攫到过，它就不可能再跑掉了——正因为如此，你就能从一个胜利走向另一个胜利。那种捧着自己前三年取得的那点成绩，自鸣得意、欣赏不已的人，大家都已走出了很远，他还在那里自我陶醉，说实在话，这太没出息了，太不开眼了。更大的成就在前面正等待着有大胸怀、大手眼的人去夺取。

什么是基础好呢？这很难说。大概，一般人的写字基础都不会太好。因为小时候开始学写字，怎么有那么巧，一下子就碰到一位既是书法大家，又是书法教育家，而且他也有空余时间，肯对一个小小蒙童下那么大的精力去教授呢？否则，这基础就很难说了。其实，也无所谓，反正学习总要不断地否定自己，那原来的基础，不管是好是坏，反正总是要否定的。如此，有没有基础，或者基础好不好都没有关系。基础只是基础，只是个起步点，而不是进程中可以标志成就的一个里程。

第五，有一种对进步慢的人的安慰："不要忙，进步总是慢慢来的""一口吃不成胖子""欲速则

不达"……第二句、第三句都专有所指，在它们所指的所在，无疑是正确的。正因为它们是正确的，便容易被进步慢的人误引为理论根据，成了为自己不进步辩护的借口。对进步慢的人，为了鼓舞他的信心，为了帮他寻找进步快的办法，说几句安慰的话，是在情理之中的；但我们从客观上看，只要进步便是快的，所谓"慢"，不过是进步中停顿的代称。曾经有一位老朋友和我讨论一个字的写法，他说他写"中"字的时候，最后那一竖总是写得太长，这一个格中总装不下它。我问他："为什么不写短点呢？"他说："什么办法都想过了，但无论怎样写也写不短。"他一直写不短倒是事实，他说"什么办法都想过"，我不同意。我告诉他，在我指导下可以一次成功，但须绝对听从指挥。他保证，我说写就写，我说停就停。我先让他在一个格内写好一个扁口，写竖之前我提醒他注意口令，他答应着做好开始写的准备。我说声"写"，当他的竖才刚刚写到扁口的下边一横处，我便喝了声"停"。他停住了，说："这还不是'中'啊！"我又提醒他注意下边可是关键了，必须执行口令。他答应了，聚精会神等候着发令。我说了声"写"，但马上又发出了一

个"停"！他的笔刚刚在扁口下面写出了一个小头，我说："完了，成功了。"他很愕然，我问他这个字是不是念"中"，他点点头，但他说中间的竖太短了。我说："你不是想尽了办法都写不短吗？而我却只想了一个写短的办法就真的写短了；而你可能想了很多办法，不过都是写长了的办法；所以你说你想尽了办法我是不同意的。"最后他笑了。

这一段小情节很有意思，可以说明的确有些情况的进步是一下子便可成功的，没有必要等他三年五年。照他那样写长的写法，恐怕写到老也短不了了。

我想也许有的事情要慢慢来，但类似写"中"字这样的情况当然绝对不能再慢慢来了！我们不能用"慢慢来"放松自己，必须树立一种"日日有所进""字字有所进"的想法。

以上所谈的几个问题，都是在学习书法上的一些障碍。所以，深望大家能破除迷信、冲决网罗，做到"写一字进一步"才好。

应该如何看待书法艺术创作

"书法艺术创作"这个概念，在我来说，原来是很陌生的，只是近年来在"人云"的情况下，才不得不仔细地思考了一下。

一

　　看看历史上为我们留下来的足为法式的、可以作为楷则的那些珍品瑰宝，都是书法艺术，这应该是绝无异议的。然而它们都是怎样创作出来的呢？它们之中，有的是当时的记录，有的是朋友间往来的信札，有的是文章的草稿，如《兰亭序》《丧乱帖》《祭侄文稿》等；这些作品的形成，主要是由于文字内容需要保留或交流而书写下来的，后来成了不朽的珍品。还有的记载一时一地之盛况，记载一人一事之功德，也有的为胜境导游，为山川壮色，或为碑碣，或为摩崖；这些作品的形成，也还是以文字内容的保存流传为主要目的的。至于瓦当、飞檐、影壁、屏门、门对、楹联、厅额、堂匾、中堂、立轴、

条山、横披等等形式，起初也都是以文字内容为主要要求，或谦恭迎客恪尽其礼，或展示威仪以明身份，或表露胸襟以宗情愫，或座右铭记激励行节，莫不是明心示意，在此基础之上，才再兼及了书写的要求。

既然这些内容都需要诉诸书写，而书写有妍有媸，有雅有劣，人们的要求自然是摒媸求妍、舍劣取雅，于是又提出了书写艺术美的要求。人们观赏书法作品，最先入目者是书写艺术的光华，继而进一步理会文字内容的含义，再深做探寻，玩味文字与艺术的熔铸，追思幽邃之意境、含蓄之感情。一句话：形式与内容、笔墨与感情完美和谐的统一，是一帧书法艺术作品的准则。

从认识过程上说，书法艺术作品的形成是自发的，笔墨不计而达到了自然流露。对这种至高目标的追求，在可望达到的艳羡企及过程中，必然是跬步积趋。给它理一个过程，必然是从遥知目的至虽不及而有所望，再从有所望而步履维艰、相距弥远，再从弥远而渐渐弥近，而弥远弥近之间的每进一步何其辛苦，每进一层何其艰涩。正是因为如此，达到高峰者少，不及五十步、百步等而下之者多。然

而从追求的方向看，则是一致的。在目标一致、方向一致的前提下，步履间差别的统一问题如何解决，人们采取了不同的态度。有人从持身到节操，从学问到阅历，从气质到感情，从文采到笔墨，都在着力地孜孜以求；有人则只从笔墨上拼命下功夫，置其他于不顾。显然，这是两种截然不同的态度。前者是着眼于内涵深处的探求与视野广阔的开拓，而后者则只是表面形式与并天障叶的高度近视。从历史上看，大书家者一定是大诗人或大学者，我们很少看到他们抄写出自别人之手的作品（为蒙童留作帖模者除外）。虽然明清以来不无有之，但总是偶尔为之，不过用以发古人之幽思而已。

说至此，似乎可以总结一下：所谓书法艺术创作，最少应当包括所写文字内容的创作与书写艺术的创作两个部分。自然兼得者为尚，偏颇者不逮，这是一个质上的不同，层次上的差别就从这里划分。从这一点上看，我们距离古人远矣，距离前辈大家远矣。我们必须看到这个问题，认真对待它，必须追而及之、过之，而不能另立标准。什么只讲书法美，什么只要美的享受，管他写的是字与否，这就表明自己的浅薄，表明自己的无知。不要以为自己

干不来的事别人也不应该去干，这是自欺欺人。自欺造孽在自己，如果持去欺人则是贻害匪浅了。这一点应该说是一项时弊，必须把它提到应有的高度来认识。借古人名作以抒自己心境，并非绝对不可，但偶尔为之可矣，止于此则适见其不足了。甚至有人认为只要是诗便是唐诗，只要抄个词便是宋词，似乎不必用太高的标准来苛求，这和"书家"的雅号不相称，这种现象绝对不能以积"众"难"反"而视为当然。我们这一代已经远不如前，循此下去，则诚是谬种流传，我们不能辞其咎了。

更有甚者，有人提出写出的字即使不被人认识，甚至写的不是字，只要是美，也仍然是了不起的艺术。这真不知其"可"了。有人从"美学"的观点提出，要使书法成为独立的艺术就要摆脱内容的羁绊，否则书法便成了依附品，而不成为独立的艺术了。这种理解学科的分类未免太机械化了、太幼稚了。应当肯定书法作品本身是一个内容与形式的统一体，所谓书法艺术的独立性，应当包括它如何去体现内容这个本质性的艺术要求。我们强调书法艺术的独立价值，绝不意味着只谈笔墨。就像我们分析律诗，律诗自有律诗的格律要求，形式上的要求完全

可以独立研究，然而抛开内容，便没有了生命。律诗的形式与具体的内容是一个统一体，虽可分别来说，但它们的展现必然是一个统一体，对其价值的评定也必须做统一观才行。

所以我们的毕业创作，应当是自作诗、词、联句，自选最合适的、最专擅的字体、书体，尽可能地展示出自己的情操、意趣、追求、才华、功力、感情为好。

尽管书写的格局要求很多，但其内容概而言之，无非为国祚扬威，为山河增秀，为所仰颂德，为所寄抒情。原则上要歌颂我们的时代，鼓舞人们的斗志，激励大家的情趣，抒发自己的健康积极情感。所谓时代的风貌大概就是指此而言，或者说这些都是必不可少的重要内涵。

为此，在我们的课程中，有相当比重的文学课，特别关于诗、词、联句都提出了必须达到一定水平的要求，经过几年的学习，相信大家会在这方面有较大的提高。

二

在书法创作中还有一个人们关注的问题，即所谓"创新"的问题。

"新"，在艺术上是大家心目中追求的一个目标。对于整个时代来说，要新；对于自己个人来讲，也要新。所谓"新"，是指既开拓前人所未有、又在水平上是前所未有的高度，绝不是说只要不同于别人、无论其优劣，便谓之"新"。然而，抱持这种想法的人却不在少。或者忽略了"新而必优"；或者因走"新而必优"的路子太艰难，畏难而变；或者根本不知道还有什么"优"的问题。总之，不管什么情况，抱持"新而可以不优"的人，都走不上成功的道路。然而，因为它省力，容易被接受，所以从之者众。在这种论点的蛊惑下，有多少人受了害而不自知。

有谁不想好呢？当然都在想好。然而什么是好、什么是歹呢？如果"不识好歹"，自然无所趋从，日向歹而不自知，犹自以为得意，那的确是十分可悲的事。

什么是"好"呢？中国书法艺术源远流长，在

历史的长河中，波浪滚涌，几经迭变，起伏更替，天演淘汰，自然而然地形成了一套鉴别优劣的标准。历史上出现过的作品都不自觉地、无可回避地接受着它的检验，优秀的留下来、传下去，不济的冲掉了、泯灭了。即使一时的激浪涌上来，不济的自是不济；一时的激浪打下去，优异的自是优异，即使埋藏在地下，发掘出来也是瑰宝。这个历史的长河，便是我们的优秀传统。

在这个传统中，有的作品曾经成了它所在的时代的高峰，有的又成了历史的高峰，也有的虽是一个时代的高峰，但在漫长的岁月中渐渐被别人的高峰淹过了。当然，成为一个时代的高峰就很不容易，而成为历史的高峰就更难了。然而毕竟历史的高峰是有的，如王羲之。时代的高峰更有的，如米芾等人。这些人在我国文字的书写上，可以说都精湛地掌握了规律，功力与才华统一在一起，取得了相当的成就。

在历史上，书家们也都在追求着这两个高峰，也都在想写出自己的"新"，然而何等的不容易！写出来的就那么几个，也有大批的书家，取得他们力所能及的高度，当然有相当多的书者被淘汰了。

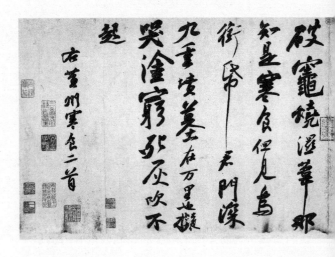

他们的失著在哪里呢？当然是艺术上的低能。可能有人推诿给了命运、际遇，其实不然，只要有真东西在，历史会给他公允的评定，历史不大会淹没人才的。因为历史是大家的历史，历史需要人才、需要珍品来充实它，一个艺术家的艺术生命是与历史相共的。当然，在历史上不能占有艺术位置的东西，即使由于艺术之外的因素可以一时得到展现，但事后所失甚多，甚至反而更显尴尬。所以，一个艺术家务必着眼于艺术的追求，千万不可旁骛，否则既

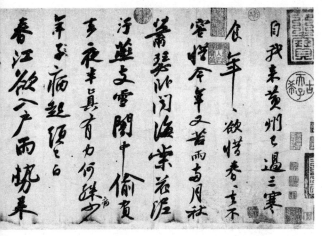

北宋　苏轼　黄州寒食诗帖

失其份，又失其艺。我们都应以此为戒。

如何能变低能为强手呢？首先要遍知书法艺术的各种信息，今人的信息应知道，古人的信息更应知道，在历史上或当今眼前，书体有多少种，流派有哪些，都有过什么样的"新"法，全都了然于心。避免出现那样的结果：历史上早已抛弃掉的破烂，我们再拣起来当作宝贝。如果能尽览今古，自然眼高，这已经具有了远离低能的条件。其二便是能知好歹，在全面了解的基础上能够分辨得出哪些是相

近的，哪些是远离的，哪些有渊源关系，哪些有救弊关系……这样才能就高避低，趋雅离俗，融合参差交错，以便立其主导，旁融多家，自汇新格，独成一体。

我非常推崇创新，但我希望所创之"新"真是前所未有、前所不能的，是既新又好的"新"。对新而不好者深抱遗憾，特别是身陷"低能"而不得自拔，勉强鼓努为之，适见其不足，不值识者一笑，则实在徒遗憾恨了。遍观历史诸大家，有哪些人是完全一样的，可以说没有尽同之者。献之从羲之而各有千秋，通之从率更而如出两源。是诚求其新不难，难则在于新而高啊！尽知今古，出于其上，自然远离低能而变为翰苑之强矣！

概括起来，我的书法创作观有两个方面：一是必须使内容与形式统一起来。具体说，即须内容自作，或诗或词，或联或句，皆须是自己的创作，再用笔墨的书法形式和谐地统一表现出来。一是出今古之外，融诸家而汇一格。具体说，即所创之新确实与众不同，把经过几年的工夫所学来的诸家经过一番取舍、融会，最后形成自己的一派独特书体。

以上是我的书法艺术创作观，这是从事书法艺

术探索者应当走的一条途径，虽不能说绝对正确，但总是触及了书法艺术中的核心问题。也可能是一个书家一生的道路，一时之间恐怕不能做到，但这个方向却必须从始至终是明确的。惟其方向明确，才能远有所望，近有所取，举步知所向，行进知所趋，深浅知所求，成否心自知。

应当声明，自己提出的要求，自己并不能及，惟敬期诸同好勖勉以求，历史高峰、时代高峰惟有心者至焉，我自己只有尾随其后，擂鼓以助阵耳。祝同好们：

旌头所向，攻无不克。不负时代所寄，不负历史所期。为堂堂中国的翰苑增上一脉春光，于千百年后当无所憾也。

文化漫谈·学与创

对一样东西了解之后，就会觉得这是很简单的事了。可是我们往往在不了解、没有论据的情况下，就下结论，事先还不知道怎么回事呢，就先表态了。文化上的东西，我们作为老师、作为传承者，应该处处让学生做到心明眼亮，引导他们自觉地往前走，会省很多事。"学的多了，自然而然明白"这句话，是老师在推脱责任。老师为什么不领出道来，却让人家摸来摸去走呢？老师也有许多老师的话，"师傅领进门，修行靠个人"，全凭学生自己了，老师没事了，这是推托词。我现在尽量想拢清楚文化的这一套，我走的什么路，我让我的学生走什么路。

前面主要是从"学"的角度思考老师应该怎么"教"，作为学生，他在学的过程中最应该关心的"学"是什么呢？小时候，听"名师"给我讲过一个故事：

老师教了几个学生，教授发财致富之道。结业的时候，老师要赠学生一点礼物。师生商定：可以直接给金子，因为发财致富的最好礼物莫过于金子，因为体积小而又可以换取许多的财。老师逐个都问

每个学生要多少。

首先回答的是大师兄，他要和拳头一样大的金子。老师毫不犹豫，从地上捡起一块拳头大的石头，用手一指，那块石头变成了金子。学生们都很高兴，老师真有发财致富的本领。

二师兄看老师很慷慨，想多要一点，于是指着地上那块比拳头大三倍的石头说："那块大小就成。"老师也不动声色，很干脆地说："好！"又用手一指，那块石头竟也变成了金子，二师兄很满意。

三师兄看到老师的慷慨，看到二师兄可以得寸进尺，就向老师提出了"自己家里有负担"之类的条件。老师知道他胃口更大，就指着眼前的小山问："像它怎样？"三师兄自己也觉得自己有点"得尺望丈"了，红着脸点了点头说："是不是过分了？"

老师说："不过分。既想发财，就越大越好。"说着用手一指那小山，小山也成了一座金山。

老师笑着问最后一个："你呢？"三位师兄对师弟说："甭犹疑，老师一点儿也不吝惜，尽管说。"但从他们的神情上看，似乎又怕他真去要更大的，难免有点暗暗的忌意，瞪大了眼望着小师弟。

小师弟很不好意思地对老师说："我不敢说，

怕您不给我。"老师笑着说:"你尽管要,我绝不吝惜。你几个师哥的要求,我都满足了他们。"小师弟说:"我觉得他们要的都有限,又不一定方便。我想要的是您的手指头。"

大家都笑了,觉得他真不懂事,一个手指头管什么,先弄点金子到手,多值呀!

老师把这些都看在眼里,他严正地说:"这才是会学的学生。"

当教师的应当懂得:自己的责任是让学生学会"点石成金"的手指头上的"法术"。做学生的应当心里清楚:要学的是那"点石成金"的手指头上的"法术"。

有一天清早,我早上起来没多久就有人叫门,来了我不记得见过面的搞书画的两个朋友,让我给看看他们的书画怎么样。看得出他们是真用心,一卷一卷的,有画也有字,请我指导指导。

看完了,我说:"我可不敢指导你,你和我走的那个道不一样,我不敢说我的道准对,你的道准错。可能您这个比我这个还好,咱们各人走各人的吧!"

他很诚恳:"您还是给我指导指导吧!"我说:"不行,你要我指导,我还真不敢指导。"

清　吴昌硕　临石鼓文册（局部）

他说："咱们商量商量如何？"我问："商量什么？"

"您说怎样才能把字写好了？"我说："要我说很简单，你看着谁写得好，咱跟他学啊！"他回答："我也学了啊！"

我问他："你学谁了？"他答复说："都学了。"

我就说："我告诉了你怎么能写好，要学。可你都学了，那还有什么办法？你要是都学了，就应该已经很好了啊！"

他说："我说了我写得不错了，可人家说不好，人家不理我。"我说："这个事没办法了。你的字已经了不得了，咱管别人说好说坏呢？咱自己看着好就好了，他爱说什么说什么。"

他说："不行啊，他们说我写得不好，就不会要了。"我笑："那你打他们去，非让他说好不可。""不行，这事不是能耍蛮的。"我说："那你问问他们，他们觉得哪个好，你照着他们的意思办。"

他说："我怎么瞧着您这个写得不错呢？"我说："你瞧我这个不错，我却是跟人家学的。人家有的想教给我，有的不想教，我就'偷'。比如王羲之他就不想教我，我'巴结'他，他都不理我，

那我就跟他学定了，我就这么学的。"

他惊诧："那得费多大的劲啊！"我说："是，没有不费劲的事。"

在"学"的问题上，当然是"有学而不能，未有不学而能"的。而在具体方法上，相比较来说，有高效率的、有的放矢的学习方法，也有白费劲、浪费时间精力的做法。射击中的，是射击活动的最最主要的目的，是决定胜负、成败的关键所在。

射击的要求是打中对象，但对象极多，哪一个对象是主要的，哪一个是经常成为当时当地的目标呢？不好说定。以谁为目标呢？是哪棵树，哪个窗户，哪只鸟，哪个人呢？不能预定，再说即使定下要打谁，也不能拿着活人当目标来练习。

怎么才能达到一射中的、百发百中呢？我想起老师讲过的一个故事：

一个学生学射箭，请了一位名师教他。可是这位名师根本不教他怎样拿弓、怎样搭箭。只叫点燃一支拜神用的香，插在五米远的地方，让他每天看这香头。从早看到午，从午看到日暮，从日暮看到晚上、深夜。第二天早晨又是周而复始……一天、两天，一月、两月……学生对老师说："老师，别

看了，我把一个小火星儿都看得像大桌面了。"

老师说："很好，很好。"说着就把燃着的香拔下来，又向着更远的地方走过去，到了将近十来米的地方，选了一个位置，把香又插在了那里，说："接着看。"

学生心里犯了嘀咕：没有进行下一个什么样的新科目，倒还罢了，只是挪远了还得接着看，烦不烦呀！能看出个什么来？没法子，看吧。这天晚上还好，到了第二天才知道了厉害：这地方正向阳，太阳越来越亮，香头的光亮却越来越看不清了，但还得傻看。

到底看了多久，自己也已经记不清了，反正很久很久了，已经到烦的程度。一天，实在憋不住了，给老师说："饶了我吧，我都把个小香头看成个磨盘那么大了！"老师说："真的吗？"学生说："我快成神经病了。甭说香头了，就是做衣服的针上的针鼻儿，我不看便罢，要看，只要一定睛，针鼻儿都会成狗洞了。算了，咱们还是说说射箭吧！"

老师一听，好像很生气，说："你还学？学什么？你走吧！"

学生害怕了，连忙解释：自己主要是学得心切，

所以说了过头的话。

老师非常严肃、郑重地说："还学什么？你学完了，没有什么可学了！学什么，不就是射箭吗？射得准就得看得准，你都把针鼻儿看成狗洞了，你还怕射不中吗？"说着，顺手捡起一块小石块交给学生，让他扔过去打中身旁的一棵树。

学生一听，笑了，说："甭说睁着眼了，即使我闭上眼，估摸着扔也没问题，它也跑不了。"

老师说："真的？"

学生说："没错。"说着拿一石块随手一扔，便打中了那树。自己似乎满不在意，似乎觉得这是不在话下的事。

老师笑了，说："你都学成了，还学什么？"

学生愕然地问："我学完了吗？"

老师说："你已经有了这样的眼睛，甚至不用它，都能打中了，不是学成了吗？"

学生这才恍然大悟了。

学什么，眼睛最重要，眼睛真正能够把极小的对象放大到多少倍，不用眼睛都可以把对象掌握在自己的手中了。

看起来，学东西的关键在于盯住一个点。

要把注意力集中到一个点上，并不是一件容易的事情。香头是亮点，固然在夜晚容易把握，而在白天就很难了，越在光亮处，越不容易把握。不过它本身总是一个亮点，但究竟是孤零零的一个点，周围没有参照的东西。

我突出地推崇"学"，不赞成"练"，太绝对了，但是我强调要把练的过程，尽可能地缩短才好。我说打圆心，实际是利用参照而便于集中，少练而达到中的的办法。

第一箭可能就射中了，应该说有很大的蒙的成分。

第一箭没射中，是偏高，是偏低，是偏左，是偏右，偏到了几环上，是往哪边纠一纠，纠多少……

如此，第一箭不中，第二箭就该有谱了。再不行，就根据一、二两箭的经验再来个第三箭，总该差不多了。

如果再射不中，也不要再射了，眼和手都有了习惯性的重复老路，再来也是白饶。索性停下来，冷冷再说。过一段时间，很可能抽不冷一箭就射中了。我不提倡傻练，要用脑子去练，用脑子替手去练，一定会省下许多次数和时间。

射圆心有参照，我们仔细想想，有什么对象没有参照呢？善于从参照中确定对象，这是把握一个对象的前提条件。古人说过，要"善假于物"。

我提倡打圆心，可不是只会打圆心，别处都不会打；而是说：只要会打了圆心，至于别处，就不用练，就都会打了。相信吗？如果不相信，可以推倒我。只要您会了打圆心，结果别的什么都不会了，我就服了。可能吗？我还没有遇到过这样的例子。

当我们"学"得到位了，"创"的东西大约是水到渠成、自然而然的。我想说一个很具体的、有意思的事。齐白石先生的虾，那是最突出的，但是我看了许多别人画的虾，都没有白石先生笔下的那种灵动性。艾思奇（1910—1966）先生曾经问过我相关的问题，艾思奇先生是我的老师，他是一位哲学家，他的著作《大众哲学》对广大群众起过启蒙作用。

有一次上课之余，艾思奇先生还留在教室里。他知道我认识白石先生，就问我："齐先生的虾子怎么画成的，特别是虾的透明感是怎么画成的，你看过他画吗？"我说："我看见过。"

艾思奇先生要求我说说白石老人画虾的过程，

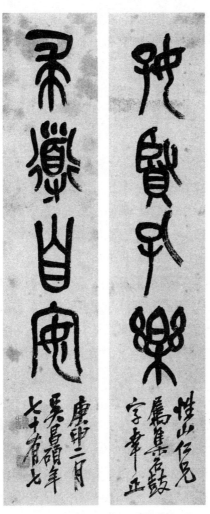

清　吴昌硕　好贤求道四言联

我就解释白石先生如何用淡墨，如何画头，如何画身子，身子是如何弯曲，又如何画虾的那些小腿儿。

艾思奇先生一直点着头，不说话。最后他问我："画虾头的要点就你刚才说的这一些吗？"我说："不，齐白石先生还在虾头上画了一点稍微浓的墨。"

艾思奇先生"噢"了一声，好像觉得我说到要点了，我也很得意。

艾思奇先生依然提问："你注意到他点黑墨的时候是怎么做的吗？"我说："他很随便，就是用笔蘸了一点墨，在虾头上往后一弄。"艾思奇先生说："对，那是虾平常吸取食物后进去的滓泥，就在那地方。你还注意过齐先生的细微的做法吗？"我说："没怎么注意。"

艾思奇先生追问："你再想想这黑墨怎么画的。"

我说："笔放在纸上往后轻轻一拖，不是一团黑，而是长长的黑道儿。"他追问："还有别的吗？"我想不出来。艾思奇先生说："你找时间再去看看。"那时候我已经不常到白石老人那里去了，再看他画这个的机会太难得了。他画这团黑墨我曾经认真看

过，还有什么可以注意的呢？

我就设法找白石老人的现成作品看，有一天突然又见到了一幅齐白石先生的虾。我仔细、认真地推敲，惊讶得很，有了过去不曾注意到的新发现：在虾头部的黑墨之中，可能在它干了或者快干的情况下，白石老人又用很浓的墨——几乎都浓得发亮的墨——轻轻加了有点弧度的一笔。这个弧度神奇地表现出了虾头鼓鼓的感觉。如果把这一笔盖上，虾的透明感就不那么明显；把手拿开，一露出那一笔，透明体马上亮了。

啊呀！我马上感叹，一个哲学家在观察一件国画作品的时候，居然比我们亲手操作的人还要看得精到，太了不起了！

所以一个人在学东西的时候，不是光在当时学，事后还要学，发现一点特殊的地方都很了不起。如果不是艾思奇先生的启发，我想不到再看这一点。看了这一点，马上懂了。跟着老师学东西不是瞪着眼睛就能学会的，没有一定深度是不行的。正是因为这个，我更不敢画了，很少画虾，可是这个要领我倒真知道。

艺术是在造"谣言"，但是造的"谣言"比真

的还可信，还值得玩味，这是了不起的"创"。所以白石老人画一只虾比真的虾不知道贵多少倍，哪怕他画一只苍蝇也不知道多值钱。怎么把死的变成活的，这是他了不起的地方。一个画家对自然的认识达到了相当的高度，没有这样的认识，他手上不能做出超过人们一般眼睛所能看见的东西。

齐白石先生画小鸡也在生动地说明"创"的魅力，我听他说起过这件事。他把纸铺在桌上，颜色、笔墨都准备好了，他要画几只雏鸡。

他望着纸，拿起笔，凝视了许久许久。有时用指头背面在纸上画动，在纸的某个部位摁一摁。苦禅先生也说过，白石老人在画的时候对学生们说："在画鸡的时候，我能在纸上看出好多活生生的鸡，一会儿能看到鸡的样子。我想不出来的话，是蒙不出鸡的样子来的。"特别是画小鸡，先画一个身子，然后画头的时候，无非也是一块颜色或者淡墨。往前一点，小鸡就趴在那儿了；往后一点，小鸡就抬头了。然后他再用深一点的墨一勾嘴、一勾腿，这鸡就成了活的了。

白石老人用黄颜色表现小鸡，藤黄，用水调得很淡，只是画头部的时候稍重了一点。画眼睛用墨，

无非一个圆圈点一个点。两只小鸡都是一只眼，另一只眼背着看不到。在正面的那只小鸡，画出一只眼睛的大半部分，另一只眼睛看到一个边缘。

最有意思的是：我亲眼见到的，齐先生把几只小鸡画完了，两只挨近在一起，一只独自在那里；他又在三只小鸡的前面画了一条蚯蚓，三只小鸡虽然在画面的位置不同，却都冲着一个方向，眼睛都看着这条蚯蚓。画完了栩栩如生，这就是艺术。艺术是结晶，然而这其中有生活的问题，画蚯蚓用暗红颜色在纸上一蠕动，而三只小鸡都盯着它，这多么符合现实的道理啊，理念清楚至极。艺术如果不符合这些道理，不会是活着的，这不就是艺术的再结晶吗？

我也多次见到齐先生画小鸡的画，都有不同，姿态不一样，甚至颜色不一样，所处位置、画中情态都不一样，但共同点都是小雏鸡，是一把可以抓来的小鸡，那么有灵性，毛茸茸的，质感至极。一个艺术家是以生活为基础进行抽象表现的，这是人类认识的必然，这是现实生活的典型反映。

附

录

有诀而不秘

问：您为什么热爱书法？您认为书法活动对您有哪些好处？

答：书法是内涵丰富、表现力强的一门艺术，它可以让人得到美的享受、精神的寄托、情趣的陶冶，大有益于身心的健康。越是深入其中，越是收益良多。所以我喜欢它，而且弥深弥坚。

问：学习书法有没有秘诀？您的"秘诀"是什么？

答：学习书法有"诀"而不秘，就是尽快地、准确地把人家写得好的字学到自己手上，把人家高手的能力变成自己的能力。正因为"不秘"，所以不易"取信"。"这山望着那山高"不见得坏，如能"见贤思齐"，则终能找到最高峰顶。如果"总看着别山低而惟我独尊"，则恰是水中倒影，看来

可以沾沾自喜，事实却恰恰相反。

问：学习书法是否可以不先写楷书，而从其他书体入手？

答：如果不是想向书法艺术的大方之家努力，而只是想凑敷一下能过得去就行，当然想写什么就可以写什么。否则，即对书法艺术有更高远的追求，为了先立基础，还是先从楷书入手为好。学书教程与历史进程不是一回事情。今天来说，篆、隶距离太远，行、草都必以楷则为规范。

问：您已成了书法家，还临帖吗？为什么？

答：临帖，就是向可以为法的学习，这样的学习是没有止境的，字帖的字应该是历史的高度。不断地向高处攀登，是一个书法艺术追求者应有的治学态度。先不说我还不是什么书法家，即使日后得到了这样的桂冠，为了桂冠越来越高，也一定会常常临帖的。

问：您是否天天写字？在什么时间、什么场合写字最好？

答：应该承认，现在我几乎天天都写字，但这是应酬；然而，这对自己对书法的追求却并没有多大益处，只不过增强了些熟练的能力，而"熟"对书法艺术并不是好事。我希望能在自己有了新的想法的时候，有了书写要求的时候，再去写字才好。

问：您用什么笔写字？您是否"大家不择笔"？

答：我一般用羊毫长锋，因为它柔软一些，可以由我任意指使，这只是习惯而已。至于笔的质量优劣，我倒不大在意，只要能拢得起笔锋，铺得开笔腹、笔根就行，所以我自己买笔都是比较便宜的。

问：您写字用什么纸？写字要择纸吗？

答：书法创作要择纸，因为纸墨相发才能取得理想的效果。我习惯用安徽泾县所产绵薄的生宣，因为它便于行笔、化墨，如果能得到陈年旧纸，以其火气爆力已尽，则更为好用。

问：您写字是磨墨，还是用墨汁？为什么？

答：我正式地写一点精心创作时还是磨墨，我习惯用油烟墨，因为它墨色润泽，便于湮化形成屋

漏痕。但是磨墨太费时间，对于应酬只有从权而用墨汁，但一定要兑水稀释，以免凝滞难行，死黑如胶。

问：您在一幅作品上盖几个章？印章盖在什么位置最佳？

答：在一般情况下，我都只钤一名印，间或也加些闲章，或为补白，或表与所赠者的关系，或表自己心境。我认为一幅作品不宜过满，多留空余会显得清朗明净，所以我题款识多偏靠上，而加印于"中石"之下，相当于第三个字处为习例。

问：除了书法，您还喜欢其他什么艺术？

答：除了书法之外，我还喜欢京剧艺术并欣赏绘画。我觉得它们都属于形象艺术，而京剧还是音乐艺术。它们在形象上及旋律上都给了我许多启发，丰富了我书法艺术的内涵。

问：您想对初学者说点什么吗？

答：初学写字，一定要先求入帖。至于出帖，那是将来的事，切勿出帖过早。苦用功夫，时间赔不起；要的是善于用心，分析琢磨，可以事半功倍。

一遍一遍地重复自己的错误写法，决不会进步；谁能不重复自己的错误写法，谁就会快速地登入艺术的殿堂。

图书在版编目（CIP）数据

文化与书法 / 欧阳中石著；欧阳启名编. -- 杭州：
浙江人民美术出版社，2022.3
（湖山艺丛）
ISBN 978-7-5340-9247-3

Ⅰ. ①文… Ⅱ. ①欧… ②欧… Ⅲ. ①汉字－书法－
文集 Ⅳ. ①J292.1-53

中国版本图书馆CIP数据核字（2021）第275657号

责任编辑：郭哲渊
文字编辑：王益伟
责任校对：黄　静
责任印制：陈柏荣

湖山艺丛
文化与书法
欧阳中石　著　　欧阳启名　编

出版发行　浙江人民美术出版社
　　　　　（杭州市体育场路347号）
经　　销　全国各地新华书店
制　　版　浙江时代出版服务有限公司
印　　刷　浙江海虹彩色印务有限公司
版　　次　2022年3月第1版
印　　次　2022年3月第1次印刷
开　　本　787mm×1092mm　1/32
印　　张　4.5
字　　数　75千字
书　　号　ISBN 978-7-5340-9247-3
定　　价　28.00元

如发现印装质量问题，影响阅读，请与出版社营销部联系调换。